清华电脑学堂

品牌形象设计标准教程

（全彩微课版）

刘阳　王静 / 编著

U0299291

清華大學出版社
北 京

内容简介

本书是专门针对品牌设计教学而精心编写的作品，从多个视角深度剖析，成功构建了一套全面且细致的品牌设计框架。全书覆盖了品牌认知、品牌设计内容，以及品牌的培养与传播等关键环节，详细介绍了品牌的价值、含义、本质、历史背景、理念、愿景及生命周期等相关要素，深入探讨了品牌实施与培养的策略，对新品牌的营销推广及品牌案例研究也有细致的阐述。在标志设计、VIS 设计和包装设计等实际操作层面，本书均有详细介绍。本书精选了全球范围内很多著名优秀品牌设计案例，供读者借鉴、参考和赏析。另外，本书赠送 PPT 课件、教学大纲和同步微视频，帮助读者高效学习。

本书适合各类设计师和从事品牌设计的人员阅读，特别适合高校作为相关教材使用。

图书在版编目（CIP）数据

品牌形象设计标准教程：全彩微课版 / 刘阳，王静编著. -- 北京 ：清华大学出版社，2025. 1. -- （清华电脑学堂）. -- ISBN 978-7-302-68031-4

Ⅰ. J524.4

中国国家版本馆CIP数据核字第2025Y7A950号

责任编辑：张　敏
封面设计：郭二鹏
责任校对：胡伟民
责任印制：沈　露

出版发行：清华大学出版社
　　　网　　　址：https://www.tup.com.cn，https://www.wqxuetang.com
　　　地　　　址：北京清华大学学研大厦A座　　　邮　　编：100084
　　　社　总　机：010-83470000　　　邮　　购：010-62786544
　　　投稿与读者服务：010-62776969，c-service@tup.tsinghua.edu.cn
　　　质 量 反 馈：010-62772015，zhiliang@tup.tsinghua.edu.cn
　　　课 件 下 载：https://www.tup.com.cn，010-83470236
印 装 者：北京博海升彩色印刷有限公司
经　　销：全国新华书店
开　　本：185mm×260mm　　　印　张：9　　　字　数：245千字
版　　次：2025年3月第1版　　　印　次：2025年3月第1次印刷
定　　价：69.80元

产品编号：107002-01

前　言

　　在当今这个品牌意识日益增强的时代，品牌设计已经不仅是企业视觉符号的设计，更是一种强有力的商业竞争手段。本书深度剖析了品牌设计的前期调查研究、设计师的自我定位、品牌的创意与概念、品牌标志、图形设计、标准字设计、色彩设计、品牌设计的展开、品牌设计流程及品牌设计管理等关键环节，为读者呈现了一本内容丰富、逻辑性强的专业图书。这本书不仅为学生提供了全面的指导，也为那些希望全面了解品牌设计和适应品牌设计需求的专业人士提供了宝贵的资源。通过引入最新的设计案例，并系统地解释品牌设计的理论知识体系，以及品牌的推广和应用，本书帮助读者更好地理解品牌设计的核心原则和方法。同时，本书还强调了品牌设计在当今社会中的重要性，鼓励读者将所学应用于实际工作中。

　　书中首先深入讲解了品牌设计前期的调查研究这一环节。这一阶段是整个品牌设计过程的基础，通过对市场环境、目标消费者、竞争对手等多方面的综合分析，为后续的设计工作提供有力的支撑。接着，设计师的自我定位也被提上日程。一个好的设计师不仅要有扎实的设计技能，更要有良好的沟通能力和对市场的敏锐洞察力。

　　品牌的创意与概念是品牌设计的灵魂所在。书中详细阐述了如何从企业文化、产品特点等方面出发，提炼出独特的品牌概念，并通过品牌标志、标准字设计等视觉元素将其表现出来。这些视觉元素不仅要美观大方，还要符合品牌的定位和核心价值。

　　色彩设计作为品牌设计的重要组成部分，其重要性不言而喻。书中详细介绍了色彩的基本原理和搭配技巧，并结合具体案例分析了不同色彩在品牌设计中的应用效果。此外，品牌设计的展开、品牌设计流程及品牌设计管理等内容也在书中得到了详细的阐述。

　　值得一提的是，本书还强调了品牌设计与社会发展的紧密联系。随着社会的进步和科技的发展，品牌设计也在不断变化和发展。如今，品牌已经不再是国外独有的神秘存在，而是与我们的日常生活息息相关。品牌的消费促进了经济的发展，对于消费者来说，品牌已经超越了名称本身，涉及多个方面。因此，本书对市场具有积极引导作用，有助于传播品牌文化。

　　附赠资源：

　　本书通过扫码下载资源的方式为读者提供增值服务，这些资源包括 PPT 课件、教学大纲、同步微视频。

PPT 课件

教学大纲

同步微视频

　　本书由兰州大学刘阳和王静老师编写。本书内容丰富、结构清晰、参考性强，讲解由浅入深，知识涵盖面广又不失细节，非常适合艺术类院校作为相关教材使用。

　　由于作者水平有限，书中错误、疏漏之处在所难免，在感谢您选择本书的同时，也希望您能够把对本书的意见和建议告诉我们。

<div style="text-align: right">作者</div>

目　录

第1章
品牌形象设计概述

在竞争激烈的市场环境中，一个企业的品牌形象就如同一面旗帜，高高飘扬在消费者的视野中。企业的品牌形象不仅是一个标志、一个名字，还是一种文化、一种态度、一种承诺。品牌形象设计是企业传达其核心价值和理念的重要手段，能够让消费者在众多品牌中迅速识别并产生情感共鸣。

1.1 品牌形象设计的定义

品牌形象设计是指通过视觉元素，如标志、色彩、字体、包装等，结合企业文化、市场定位和目标消费者的喜好，创造一个独特、一致且富有吸引力的品牌形象。这个过程不仅包括视觉设计，还涉及品牌策略、市场研究、用户体验等多个方面，以确保品牌形象能够有效地与公众沟通并建立长期的品牌忠诚度。

品牌形象设计对于企业的成功至关重要。首先，它能够帮助企业在市场中树立独特的身份，区分于竞争对手。其次，良好的品牌形象能够增强消费者对品牌的信任感，促进销售。随着品牌故事的传播，品牌形象设计还能提升品牌的知名度和影响力。

品牌形象设计面临的挑战包括如何保持创新、如何适应不断变化的市场趋势及如何管理品牌危机等。应对这些挑战，企业需要持续进行市场研究，了解消费者的需求变化；同时，建立灵活的品牌管理体系，确保品牌形象能够及时调整和更新；在面对危机时，要迅速响应，维护品牌的正面形象。

品牌形象设计是一项系统而复杂的工作，要求设计师不仅要有创意和审美能力，还要深入理解市场和消费者心理。一个成功的品牌形象设计能为企业带来无形的资产，增强其在市场中的竞争力。因此，企业应当重视品牌形象设计，将其视为长期投资，不断优化和创新，以塑造出独特而持久的品牌魅力。图1-1所示为一些著名品牌的标志。

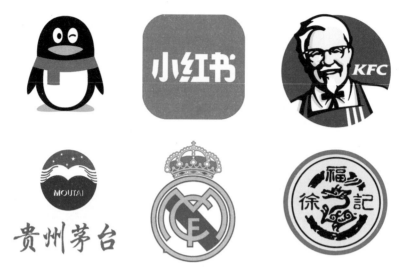

图 1-1　一些著名品牌的标志

1.2　品牌定位

在竞争激烈的市场海洋中，品牌如同一艘航船，需要明确的航向才能驶向成功的彼岸。品牌定位不仅是企业战略的核心，更是品牌个性和价值主张的集中体现。品牌定位决定了品牌在消费者心中的位置，是品牌与消费者沟通的桥梁。

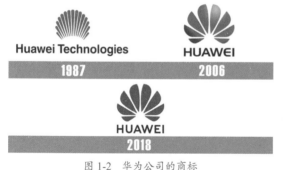

图 1-2　华为公司的商标

华为技术有限公司是一个以卓越创新能力和科技实力闻名的全球信息与通信技术（ICT）解决方案的领跑者。作为一家员工持股的民营企业，华为专注于为电信运营商、企业、消费者及云计算市场提供全面的端到端技术解决方案，其产品和服务在全球范围内享有盛誉，致力于通过持续的技术革新推动社会进步和智能化发展，其商标如图 1-2 所示。

▶▶ 1.2.1　品牌定位的重要性

品牌定位是品牌战略的基石，涉及品牌的核心竞争力、目标市场选择、消费者心智占有率等多个方面。一个清晰的品牌定位能够帮助企业明确发展方向，集中资源，有效传达品牌信息，从而在消费者心中建立起独特的品牌形象。没有明确的品牌定位，品牌就像失去了灵魂，难以在市场中立足。

家喻户晓的法国品牌爱马仕（Hermes）是由一位名为蒂埃里·埃尔米斯的工艺师于 1837 年在法国创立的。最初，爱马仕以精制马具和鞍座为本业，这得益于当时马车作为贵族社交圈的主要出行方式。随着岁月的流转，爱马仕逐步将其精湛工艺拓展至皮具、时装和珠宝等多个领域，逐渐塑造出一个别具一格的品牌身份，如图 1-3 所示。

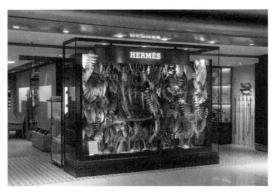

图 1-3　爱马仕品牌

▶ 1.2.2　品牌定位的策略

品牌定位的策略要善于明确品牌的目标市场、消费者群体和差异化优势。品牌定位的策略包括但不限于以下几种。

① 品质定位：通过强调产品或服务的高品质来吸引消费者，适合那些追求卓越、不惜成本打造产品的企业。

② 价格定位：以价格优势作为竞争力，适合大众化市场和价格敏感型消费者。

③ 用户定位：针对特定的用户群体，满足其特殊需求，如年轻人、专业人士或特定兴趣爱好者。

④ 竞争对手定位：相对于竞争对手而言，强调品牌在某些方面的差异化优势。

⑤ 情感定位：通过情感共鸣来建立与消费者的关系，适合那些希望与消费者建立深层次联系的品牌。

如著名品牌阿玛尼（Armani），自品牌诞生之初，创始人乔治·阿玛尼便不断追求一种"随意优雅"的服饰风格。每一丝细腻的质感与每一笔利落的线条，无不流露着舒适、洒脱、奔放与自由的韵味。其看似不经心的裁剪，却巧妙地勾勒出人体的美学与力量，既不拘泥于传统束身套装的单调，又超越了嬉皮士风格的无羁放任。

乔治·阿玛尼深谙设计之道，将其视作一种表达自我感受与情绪的语言，是对至美追求的完美诠释，更是对舒适与奢华、现实与理想之间的一场永无止境的挑战，如图 1-4 所示。

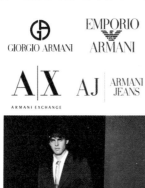

图 1-4　阿玛尼品牌

▶ 1.2.3　品牌定位的实践

在实践中，品牌定位需要结合市场调研、消费者分析、竞争对手分析等多方面的信息来进行。首先，要深入了解目标市场和消费者的需求；其次，要清晰地认识到品牌的核心竞争力；最后，要创造性地表达品牌的价值主张，使之与消费者产生共鸣。

意大利品牌布莱奥尼（Brioni），以其精湛无比的裁缝工艺而闻名于世，被众多鉴赏家誉为定制西服的极致代表。每套布莱奥尼西装的诞生，需时两月，历经至少 185 个精细工序的淬炼。布莱奥尼坚守其"真正的定制"哲学，不止量体裁衣那般简单。品牌深知，每位顾客的身形、品位、职业背景，以及那些难以言传的个人细节和微妙需求，都是制作过程中不可或缺的重要考量。正是这种对品质与个性并重的执着追求，让布莱奥尼在定制西服的艺术领域屹立不倒，如图 1-5 所示。

图 1-5　布莱奥尼品牌

▶ 1.2.4　品牌定位的挑战与应对

品牌定位面临的挑战包括市场变化快速、消费者需求多变等。企业需要保持敏锐的市场洞察力，及时调整品牌定位策略。同时，品牌传播的一致性也至关重要，确保在不同的渠道和触点上，品牌信息都能保持一致性。

品牌定位不是一成不变的，需要随着市场环境的变化和企业自身的发展而不断调整和优化。一个清晰、有创意的品牌定位能够让品牌在激烈的市场竞争中脱颖而出，赢得消费者的青睐，最终实现品牌的长远发展。

1.3　品牌个性

　　品牌不再是简单的商品或服务的代名词，它们已经进化成具有独特个性的文化符号。品牌个性是品牌的灵魂，它让品牌在消费者心中留下深刻的印象，并在激烈的市场竞争中脱颖而出。下面介绍品牌个性的定义与重要性，以及如何通过创意和策略塑造一个鲜明、吸引人并持久的品牌个性。

▶ 1.3.1　品牌个性的定义与重要性

　　品牌个性是指品牌所展现出的一系列人性化特征，这些特征使品牌仿佛拥有自己的性格和态度。品牌个性的塑造对于建立品牌忠诚度、提升品牌价值和区分竞争对手至关重要。一个鲜明的品牌个性能够吸引目标消费者，建立起情感连接，并促使消费者对品牌进行口碑传播。

　　例如，英国品牌博柏利（Burberry）是一个很容易引起人浪漫遐想的品牌，人们喜欢它的原因，不仅因为它 100 多年的经典历史、标志性的格子图案，还因为罗斯•玛丽•布拉沃所说的"高级时装回归奢华瑰丽风尚，年轻一代从博柏利中寻回真正传统的典范"。

　　漫步于英国街头，哪怕寒风凛冽、细雨纷飞，英国人却鲜少撑伞，他们更青睐于披上一件风格独特的风衣。这并非岛国居民的特殊癖好，而是因为他们深知，一件能御风雨的风衣所带来的独到优势。提及风衣，博柏利这个标志性的英国品牌便浮现在许多人心中。

　　1856 年，年仅 21 岁的英伦青年 Thomas Burberry 在英格兰汉普郡的巴辛斯托克开设了自己的成衣店，从而孕育了后来成为英国象征的博柏利品牌。

　　博柏利最初专注于提供户外探险及军事装备。1879 年，博柏利发明了一种结实耐用、防水又透气的斜纹布料——Gabardine，并在 1888 年成功获得专利。由于其卓越的耐久性能，这种面料迅速被英国飞行员和军队广泛采用。英王爱德华七世更是下令将博柏利的这款专利雨衣纳入英军制服之列。1901 年，博柏利推出了首款风衣，在第一次世界大战中，其风衣被指定为英国军官的制式服装。1911 年，博柏利因提供给首位征服南极的探险家 Ronald Amunden 旅途所需的服饰而声名鹊起。

　　时光流转至今，博柏利的名字已在《牛津英语词典》中作为风衣的代名词被收录。如今，博柏利持续通过设计创新与图案革新，增强其令人梦寐以求的魅力，完美融合经典感性与现代时尚，注入非凡品质，成就了一个历久弥新的时尚传奇，如图 1-6 所示。

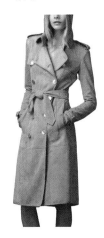

图 1-6　博柏利品牌

1.3.2 创意策略，塑造品牌个性

1. 确定品牌核心价值

品牌需要明确自己的核心价值观和愿景。这些价值观将成为品牌个性的基础，指导品牌的言行举止。例如，苹果的创新精神、耐克的激励精神和宜家的实用主义都是各自品牌个性的核心。

2. 了解目标受众

品牌个性的塑造不能脱离目标受众。了解消费者的喜好、生活方式和价值观是设计品牌个性的关键。只有当品牌个性与目标受众的期望相匹配时，品牌才能引起共鸣。

3. 创造独特的品牌故事

一个好的品牌故事能够让消费者感受到品牌的个性和情感。通过讲述品牌的起源、挑战、成功或失败的故事，品牌可以展示其独特性，并与消费者建立情感联系。

4. 一致性与持续性

品牌个性需要在各种营销渠道和触点上保持一致性和持续性。无论是广告、社交媒体还是客户服务，品牌的每个方面都应该反映其独特的个性。

例如，哈雷－戴维森摩托车不仅是一种交通工具，还代表了一种自由奔放的生活方式，如图 1-7 所示；路易威登则通过其奢华的设计和品牌形象，传递了精致和高端的品牌个性。

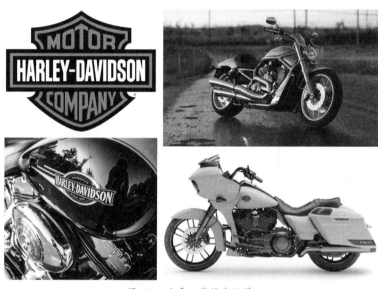

图 1-7　哈雷－戴维森品牌

品牌个性是品牌与消费者之间情感纽带的桥梁，是品牌在竞争激烈的市场中脱颖而出的关键。通过创意和策略的运用，品牌可以塑造出一个鲜明、有力和持久的个性，从而在消费者心中留下不可磨灭的印记。最终，品牌个性不仅是一种营销工具，还是一种艺术，是品牌传递价值、情感和文化的方式。

1.4　企业形象识别系统

一个企业的形象就如同一个人的面貌，是其对外展示自我、建立信任和辨识度的关键。企

业形象识别系统（Corporate Identity System，CIS）是企业塑造独特品牌形象、提升市场竞争力的重要工具。下面介绍企业形象识别系统的重要性、组成部分，以及如何有效实施企业形象识别系统来提升企业形象，如图 1-8 所示。

图 1-8　企业形象设计要素

▶ 1.4.1　企业形象识别系统的重要性

企业形象识别系统不仅是一套视觉设计系统，还是企业文化、价值观和理念的集中体现。一个成功的企业形象识别系统能够产生以下成果，如图 1-9 所示。

图 1-9　企业形象识别系统设计

- 增强品牌识别度：通过统一的视觉元素，使消费者一眼就能辨认出品牌，从而在心智中留下深刻印象。
- 传递品牌信息：企业形象识别系统中的每个元素都承载着品牌的信息，有效地向公众传达企业的核心价值和理念。
- 建立品牌忠诚度：一致的形象和信息传递有助于建立消费者的信任感，进而提升品牌忠诚度。
- 区分市场定位：明确的企业形象识别系统能够帮助企业在同质化竞争中脱颖而出，明确自己的市场定位。

1.4.2 企业形象识别系统的组成

企业形象识别系统是一个复合型的系统，通过视觉、文化、行为和环境等多个维度，共同构建起企业的独特形象。每个组成部分都是不可或缺的，它们相互支撑，共同作用，使得企业在激烈的市场竞争中树立起鲜明的个性，赢得公众的认可和信赖。因此，企业在设计和实施企业形象识别系统时，需要全面考虑各个要素，打造一个立体、完整的企业形象。一个完整的企业形象识别系统通常包括以下几个基本要素。

1. 视觉识别系统

视觉识别系统（Visual Identity System，VIS）是企业形象识别系统中最直观、最易于被公众感知的部分，包括企业的标志、标准字、色彩、统一的设计风格等元素。这些元素如同企业的"面孔"，在第一时间传递出企业的形象和理念。一个设计精良的视觉识别系统能够让消费者在众多品牌中迅速识别并记住企业，增强品牌辨识度。

2. 文化识别系统

文化识别系统是企业形象识别系统的核心，包含企业的使命、愿景、价值观和精神等文化层面的内容。这些内容构成了企业的"灵魂"，是企业内部凝聚力和向心力的源泉，也是对外展示企业独特性和深度的窗口。一个有鲜明文化特色的企业，能够在消费者心中留下深刻的印象，建立起情感连接。

3. 行为识别系统

行为识别系统关注的是企业的行为准则和员工的行为方式，包括服务规范、员工行为守则、管理操作程序等。行为识别系统体现了企业的专业水平和服务态度，直接影响客户对企业的评价和信任。一个规范化、标准化的行为系统，能够确保企业在各个环节都能展现出一致的形象和品质。

4. 环境识别系统

环境识别系统主要指的是企业的物理环境，如办公空间设计、店面布置、企业园区布局等。这些环境因素不仅能反映出企业的文化和审美，还能为员工和访客提供一个舒适、和谐的空间体验。一个有特色的环境设计能够无声地传达企业的理念和风格，增强品牌形象。苹果公司的环境识别系统如图 1-10 所示。

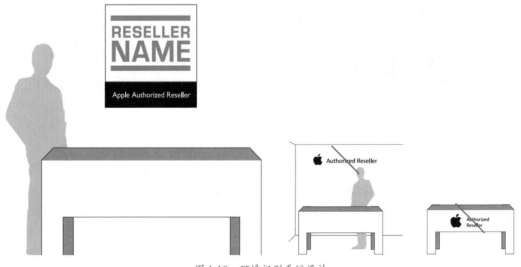

图 1-10　环境识别系统设计

1.5　视觉识别系统

　　视觉识别系统是企业和品牌传递其价值观、文化和个性的重要工具。它不仅是一套设计准则，更是一种战略手段，能够有效地提升品牌认知度和影响力。视觉识别系统是品牌建设的重要组成部分，通过科学的规划和艺术的创作，将品牌的形象、价值和文化转化为直观的视觉语言，与消费者进行有效的沟通。一个成功的视觉识别系统能够让消费者在第一时间识别并记住品牌，从而在激烈的市场竞争中占据有利地位。因此，无论是初创企业还是成熟品牌，都应该重视视觉识别系统的建设和运用，让它成为连接品牌与消费者的桥梁，共同创造更大的商业价值。

　　苹果公司的视觉识别系统如图 1-11 所示。

**Apple
Identity Guidelines**

The Apple channel signature must be accompanied by the reseller identity on any merchandise, no matter how small the item. Follow the minimum size requirements on page 10. If both the reseller identity and the Apple channel signature cannot fit on an item, do not use the signature.

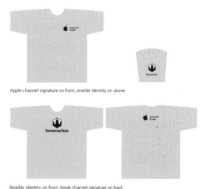

图 1-11　苹果公司的视觉识别系统

1.5.1 视觉识别系统的定义与重要性

视觉识别系统是指通过一系列视觉元素的统一设计和规划，包括标志（Logo）、色彩、字体、图形和图案、版式布局等，形成一套完整的视觉传达体系。这些元素共同工作，以确保在所有媒介和触点上提供一致的品牌体验。视觉识别系统对于建立品牌形象、增强品牌识别度、提升客户忠诚度以及最终推动销售至关重要。

1.5.2 视觉识别系统的构成要素

视觉识别系统不仅是一个标志或一个配色方案，还是一个全面的视觉沟通工具，能够有效地传达品牌的核心价值和个性。下面介绍视觉识别系统的关键构成要素，以及它们如何共同作用，为品牌打造一个独特且一致的形象。

1. 标志

标志是视觉识别系统中最为核心的元素，是品牌识别的直接载体。一个好的标志应该简洁明了，易于识别，同时能够传达出品牌的精神和文化。标志需要考虑色彩、形状、字体等多个方面，以确保在不同的媒介和尺寸下都能保持辨识度和一致性，如图 1-12 所示。

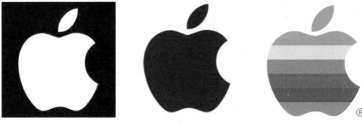

图 1-12 苹果公司的标志设计

2. 色彩

色彩在视觉识别系统中扮演着至关重要的角色，不仅能吸引消费者的注意，还能激发情感反应，传递品牌的行业属性和文化内涵。色彩策略需要根据品牌的定位选择合适的主色调和辅助色，形成一个和谐统一的色彩体系，如图 1-13 所示。

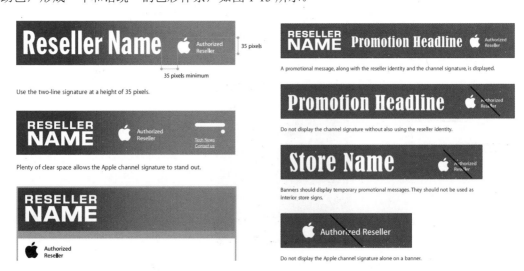

图 1-13 苹果公司的色彩设计

3. 字体

字体是视觉识别系统中的另一个基本元素，通过文字的形式传递信息。合适的字体选择能够增强品牌的可读性和识别度，同时也能够体现品牌的个性。字体选择应该考虑易读性、适用性，以及与品牌形象的契合度，如图 1-14 所示。

图 1-14　苹果公司的字体设计

4. 图形和图案

图形和图案作为视觉识别系统的辅助元素，可以增强视觉效果，丰富品牌传播的手段。它们可以是几何图形、插画、照片或重复的图案，关键在于它们需要与品牌的整体风格保持一致，并能够在不同的应用场合中发挥作用。

5. 版式布局

版式布局关注的是如何将视觉识别系统的各个元素有机地组合在一起，以便于在不同的媒介上呈现出最佳的视觉效果。良好的版式设计能够引导观者的视线，突出重点信息，同时也能够保持品牌信息的一致性和连贯性。苹果公司的版式布局如图 1-15 所示。

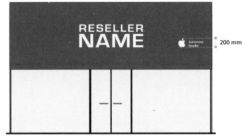

图 1-15　苹果公司的版式布局

6. 应用指南

应用指南是视觉识别系统的重要组成部分，提供了关于如何使用视觉识别系统各个元素的详细指导，包括标志的大小比例、色彩的使用规范、字体的正确运用等，确保在不同环境和媒介中，品牌形象的一致性和专业性。

视觉识别系统的构成要素是多元化的，它们相互依存，共同构成了一个品牌的视觉形象。一个成功的视觉识别系统不仅能够提升品牌的识别度，还能够在消费者心中建立起积极的品牌形象。因此，企业在设计和实施视觉识别系统时，需要综合考虑这些要素，确保它们能够协调一致，共同传达出品牌的核心价值和个性。通过精心策划的视觉识别系统，品牌能够在竞争激烈的市场中脱颖而出，赢得消费者的信赖。

1.6 品牌传播

品牌传播，就是通过策略性的信息传递，让品牌的内涵与消费者的价值观产生共鸣，从而建立起品牌的忠诚度和影响力。下面介绍品牌传播的重要性、策略及未来的发展趋势。

▶ 1.6.1 品牌传播的重要性

品牌传播不仅是推销产品，更是品牌个性和价值主张的展示。一个成功的品牌传播能够让消费者在众多选择中快速识别并偏好某个品牌，这种偏好往往基于品牌形象、产品质量、客户服务或社会责任感等多个方面。品牌传播的核心在于建立信任，一旦消费者信任某个品牌，他们就愿意为此支付额外的溢价，甚至成为品牌的忠实用户。

▶ 1.6.2 品牌传播的策略

一个成功的品牌传播策略能够让消费者在众多品牌海洋中识别并记住你的品牌，形成独特的品牌印象，从而推动销售和品牌的长远发展。以下是一些创新且有效的品牌传播策略。

1. 故事化传播：讲好品牌故事

人们天生喜欢听故事，一个好的故事能够激发情感共鸣，增强记忆点。品牌应该通过讲述其背后的故事——无论是创始人的梦想、品牌的历史还是产品如何改变用户的生活——来建立情感联系。故事化的传播策略能够让品牌更加人性化，让消费者感受到品牌的独特价值和文化。

百达翡丽（Patek Philippe）的品牌传播就源自一个传奇故事，创始人安东尼·百达（Antoine Norbert de Patek）曾是 1831 年波兰抗击俄国统治的革命军中的一员。随着波兰起义的陷落，他逃亡至法国，并最终在瑞士日内瓦找到了新的家园，投身于钟表制造业。

1844 年，命运将安东尼·百达与钟表设计师简·翡丽（Jean Philippe）在巴黎的一场展览中撮合到一起。当时，简·翡丽已经设计出一款革新性的袋表，其特点是表壳极薄，并且摒弃了传统的上链与调校钥匙。虽然这款设计在展会上遭到了忽视，但安东尼·百达却对其创新的设计赞赏有加。两人经过深入交流，迅速萌生了合作的想法，简·翡丽随即加盟了百达公司。1851 年，公司正式更名为百达翡丽。

百达翡丽在钟表制造技术上始终走在行业前沿，拥有众多专利技术。品牌承诺每只手表均在原厂手工精细打造，恪守对品质、美学和可靠性的卓越传统。凭借对精品的执着追求、精湛的工艺技术和不断的创新精神，百达翡丽铸就了一个举世闻名、备受尊崇的钟表品牌，其代表性产品如图 1-16 所示。

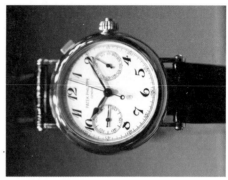

图 1-16　百达翡丽的产品

　　百达翡丽的标志性厂标被称为"卡勒多拉巴十字架"，由一位牧师的十字架和一位骑士的剑组成。这一标志的起源可追溯至 1185 年，当时西班牙城市卡勒多拉巴遭到了摩尔人的侵袭。在这场冲突中，勇敢的牧师雷蒙德与骑士迪哥·贝拉斯凯斯带领人民奋力抵抗，终于成功击退了侵略者。牧师的十字架和骑士的剑合二为一，便成为庄严与勇气的象征。

　　这一象征正体现了安东尼·百达和简·翡丽合作的精神：一方面是对创新和美学的追求（牧师的十字架），另一方面是对技艺和行动的尊重（骑士的剑）。自 1857 年起，这个独特的厂标就开始被使用，成为百达翡丽品牌传承的一部分，象征着公司对卓越的承诺和其丰富的历史遗产，如图 1-17 所示。

PATEK PHILIPPE
GENEVE

图 1-17　百达翡丽厂标

2. 互动营销：与消费者共建品牌

　　在数字时代，消费者不再是被动接受信息的对象，他们渴望参与和互动。品牌可以通过社交媒体、线上活动、用户生成内容等方式，鼓励消费者参与到品牌建设中来。这种双向互动不仅能增加品牌的可见度，还能让消费者感到自己是品牌故事的一部分，从而增强品牌忠诚度。

　　拼多多平台的"砍价"营销可以说是互动营销的成功案例之一，通过砍价让更多人了解产品、购买产品，为平台注入了免费的流量，如图 1-18 所示。

图 1-18　拼多多平台的"砍价"营销

3. 差异化定位：凸显品牌独特性

在一个充满竞争的市场中，差异化是品牌脱颖而出的关键。品牌需要清晰地定义自己的独特卖点（Unique Selling Proposition，USP）并将其贯穿于所有传播活动中。无论是产品设计、广告宣传还是客户服务，每个接触点都应该传达出品牌的独特价值和个性。

4. 多渠道整合：构建一致的品牌体验

随着媒体渠道的多样化，品牌需要在多个平台上保持一致的声音和形象。这要求品牌进行跨渠道的整合营销，确保无论消费者在何处接触到品牌，都能获得一致的体验。这种整合策略有助于加强品牌形象，避免信息混淆。

例如，苏宁电器在线上和线下的品牌形象保持一致，扩大了营销范围，如图 1-19 所示。

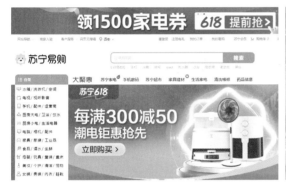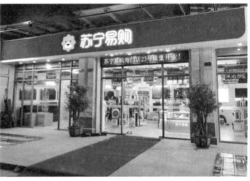

图 1-19　苏宁电器的线上和线下的品牌形象

5. 社会责任：传递正面价值观

现代消费者越来越关注品牌的社会责任和道德立场。品牌应该积极承担社会责任，并通过传播活动让公众了解其在环境保护、社会公益等方面的努力。这不仅能提升品牌形象，还能吸引那些重视企业责任的消费者。

例如，红十字会通过许可企业使用公益品牌标志，与企业之间建立合作关系。一方面，通过宣传公益品牌，提高了企业声誉；另一方面，在扩大红十字会的影响力的同时，为红十字会筹集善款，定向资助给社会不同人群。企业与公益品牌的合作，看重的是公益品牌在大众的正面形象。图 1-20 所示为烟台红十字会举行的"衣往情深"西部行献爱心活动。

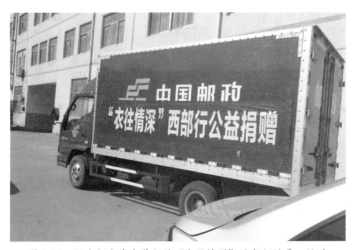

图 1-20　烟台红十字会举行的"衣往情深"西部行献爱心活动

1.7 品牌体验

消费者在选择商品时，不仅关注价格和质量，更加注重品牌所带来的独特体验。品牌体验，这个看似抽象的概念，实际上是企业与消费者之间沟通的桥梁，是一种无形的资产，能够深刻影响消费者的决策过程。

▶ 1.7.1 品牌体验的定义与重要性

品牌体验是指消费者在接触品牌过程中的所有感受和认知，包括视觉、听觉、嗅觉、触觉和情感等多个维度。品牌体验不仅是一次简单的交易，还是品牌通过各种触点与消费者建立起来的深层次联系。一个积极的品牌体验可以增强消费者对品牌的忠诚度，促进口碑传播，甚至能够在市场竞争中形成独特的优势。

▶ 1.7.2 打造品牌体验的策略

一个卓越的品牌体验能够吸引顾客，建立忠诚度，并促进品牌的长期增长。下面介绍打造品牌体验的有效策略，并给出实用的建议，帮助企业在消费者心中留下深刻印象。要创造卓越的品牌体验，企业需要从以下几个方面入手。

1. 明确品牌定位

打造品牌体验的第一步是明确品牌定位。企业需要了解自己的目标受众是谁、他们的需求和期望是什么，以及品牌如何满足这些需求。通过市场调研和分析，企业可以确定自己的独特卖点（USP）和品牌承诺，这将为后续的体验设计提供指导。

2. 设计一致的品牌形象

品牌形象是品牌体验的视觉和感性表达。企业需要确保品牌的视觉元素（如标志、色彩、字体）和语言风格在所有的触点上保持一致性。这有助于消费者在不同渠道和环境中识别品牌，从而增强品牌认知度。

3. 优化客户旅程

品牌体验贯穿于客户旅程的每个环节。企业应该映射出客户的旅程，识别关键的接触点，并在这些点上提供无缝的体验。无论是在线购物、客户服务还是产品使用，每个环节都应该简洁、愉悦且高效。

4. 创造个性化体验

随着技术的发展，个性化已经成为提升品牌体验的重要手段。通过数据分析和人工智能，企业可以为每位顾客提供定制化的产品推荐、服务和支持。个性化的体验让消费者感到特别，从而增强他们对品牌的忠诚度。

5. 建立情感连接

品牌体验不仅是交易，更是情感的交流。企业应该通过故事讲述、社会责任活动和社区参与等方式，与消费者建立情感上的联系。这种深层次的联系能够激发消费者的共鸣，使他们成为品牌的倡导者。

例如，海底捞火锅店通过给顾客唱生日歌与顾客共情，建立感情连接，取得了很好的效果，如图 1-21 所示。

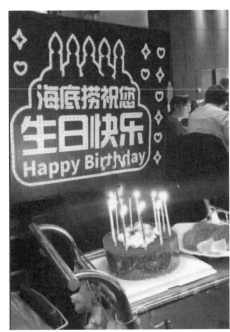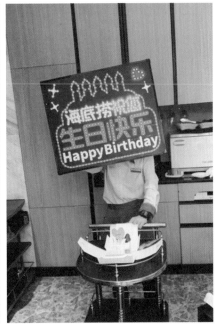

图 1-21　海底捞火锅店的生日派对

6. 持续创新和改进

市场不断变化，消费者的期望也在不断进化。因此，企业需要持续创新和改进品牌体验。这可能意味着引入新产品、采用新技术或改进服务流程。通过不断的迭代，品牌能够保持竞争力并适应未来的挑战。

打造品牌体验是一个综合性的过程，它要求企业在战略、设计、技术和人文关怀等多个层面进行精心策划和执行。通过上述策略的实施，企业可以构建一个强大的品牌体验，不仅能够吸引新客户，还能够维系现有客户，实现品牌的长期成功。

第2章
产品形象的设计

企业依赖产品而生存，其存在的意义在于能够向社会提供必需的产品。对企业而言，一切宣传活动都应围绕产品展开，目的是确保产品能够被销售出去并得到社会的接受。只有当企业的劳动成果最终转化为社会所需的劳动，企业才能获得效益。在这一过程中，首要的是依靠产品本身的品质来赢得消费者的青睐。因此，从一个特定的角度来看，产品形象便是企业形象的体现。企业必须将产品放在核心位置，努力塑造并维护一个良好的产品形象。

2.1 产品是企业的名片

企业，无论规模大小，无论机械化与自动化的程度高低，皆拥有一项共通的本质属性：在商品经济的舞台上，企业不仅是生产者，也是经营者。企业通过有目的的活动，将生产过程与流通过程、资金的流动与物资的运动、物质的转换与价值的增值、盈利能力的提升与需求的满足巧妙地融为一体，成为宏观经济中充满活力、生机勃勃的细胞。这些企业设定了自己的经营目标，明确了自身的经济利益，并掌握了实现目标的多样手段。随着改革的不断深入，企业还将全方位地建立起自我激励、自我约束、自我革新、自我发展的内部机制。

以产品为核心，企业展开多元化的生产、技术、管理与经营活动。企业内的各个系统、组织、层面、环节及全体员工，所有工作均围绕产品这一核心进行，即从各自的职责和不同的角度出发，直接或间接地致力于产品的优化运动。产品的优化运动体现在生产出性能卓越、质量上乘、成本低廉且市场对路的产品，并将其成功销售。企业的经营目标是通过产品运动来实现的，它所拥有的各种生产要素、手段、条件，包括人力、财力、物资、技术、信息、知识产权等，都必须在产品运动中发挥其应有的作用，以实现资源的最优配置和人才的最大化利用。企业的综合实力只有在产品上得以体现，才能彰显其真正的价值。正如"文如其人"，产品也是企业向社会展示自己的名片。产品是否具备强大的竞争力，在市场上是否具有真正的优势，这

将决定企业的命运与未来。

例如，德国的双立人（Zwilling）品牌以自身过硬的品质赢得了广大用户的青睐，它们生产的锅具用料比较考究，非常耐用，如图 2-1 所示。

图 2-1　双立人品牌

2.2　产品的命名

产品的命名不仅是一个简单的标志过程，更是一门艺术、一种策略，是品牌与消费者之间沟通的桥梁。一个好的产品名称能够让消费者瞬间记住，甚至能够激发消费者的购买欲望，而一个平庸或不当的名称则可能让产品默默无闻，失去市场的机会。下面介绍产品命名的艺术，分析其背后的策略和心理学，并提供一些创意命名的方法。

▶ 2.2.1　产品的命名策略

众所周知，企业和其产品的品牌形象对消费者的购买决策产生着显著的影响。产品命名的巧妙与否，与市场销售业绩息息相关。一个恰当的名字能够扩大品牌影响力并促进销售；相反，一个不恰当的名称可能会损害销量。美国品牌策划大师约翰逊曾经指出：“现代商品销售的关键要素有哪些？首先是产品命名，其次是营销推广，接着是商业运营，最后是技术创新。”他将产品命名置于推动商品畅销的首要位置。他进一步阐述：“一个能够准确传达产品特性、用途和性能的名称，往往对商品的市场表现起着决定性的作用。”

1. 产品的命名原则
- 目标市场调研：了解目标消费者的文化背景和偏好。
- 竞品分析：避免与竞争对手的名称相似，确保独特性。
- 语言考量：选择容易发音、易于理解的语言。
- 法律审查：确保名称没有侵犯商标权或其他法律问题。

2. 心理学在产品命名中的应用
产品的命名也是一门心理学的应用，好的名字具有如下特点：

- 利用押韵和节奏：提高名字的朗朗上口度。
- 创造联想：通过名字与已知事物建立联系，如"飞猪"旅行应用。
- 触发好奇心：使用新颖或不寻常的词汇吸引注意力。
- 利用情感色彩：选择能够激发特定情感反应的词汇。

3. 创意命名方法

创意命名可以采用多种方法，包括但不限于以下几种方法：

- 组合法：将两个或多个词汇组合在一起，如"星巴克"。
- 缩写法：使用公司或产品的缩写形式，如"IBM"。
- 借用法：借鉴其他语言或文化的词汇，如"Kayak"（皮划艇）。
- 音译法：创造全新的词汇，如"Google"。"谷歌"是 Google 针对海外市场而起的唯一一个名字，是为了进入中国市场而选定的。"谷歌"在发音上与 Google 相似，同时也融合了中国传统文化的含义。"谷歌"的意思就是以谷为歌，是播种与期待之歌，也是收获与欢愉之歌，如图 2-2 所示。

图 2-2　谷歌品牌

▶▶ 2.2.2　产品的命名要适应时代

产品的命名需与时代经济的活力脉动相契合，提升其吸引力和辨识度。例如，牙膏冠以"芳草"之名、自行车以"美利达"为称、羽绒服则命名为"鸭鸭"，这些名称深入人心，成为知名品牌。此外，简洁且悦耳易记的命名也是关键。诸如"555"牌座钟、"777"牌指甲刀等，虽然在音韵美感上可能略显不足，但它们的简练明了和易于记忆的特性，同样使它们成为极佳的选择。这些品牌如图 2-3 所示。

图 2-3　家喻户晓的早期品牌

▶▶ 2.2.3　产品的命名要易于传播

　　产品命名应便于传播且避免混淆，其核心目的在于区隔不同商品，让消费者能够轻松辨认并购买。若产品名称易于与其他商品相混，将给消费者的选择带来困扰，进而影响销售业绩。例如，"胜利"和"斑马"这样的名称，就可能与其他同名异类的商品产生混淆。一项统计显示，在上海市场一年之内注册的 108 个商标中，有 12 个使用了"外滩"这一名称。将"外滩"用作商标，只能给消费者留下一个笼统的印象——可能是上海市的产品，而在区分度、记忆度和寓意性方面则表现平平，无法成为特定产品及其特性的专属代表。显然，这并不利于品牌的塑造和消费者的品牌识别。

　　在产品命名上，有些品牌做得非常好，既朗朗上口又恰如其分，如"可口可乐"，如图 2-4 所示。

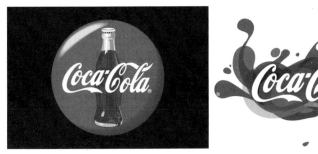

图 2-4　可口可乐品牌

▶▶ 2.2.4　产品的命名要新颖

　　产品命名需追求创新，以醒目独特的名字震撼人心，留下深刻的印象。例如，护肤品"美加净"这一名称生动而富有创意，独树一帜。再如，"奔驰"汽车的名字巧妙运用双关语，既满足了该汽车的外文名的谐音，又暗示了其能够达到消费者的需求，如图 2-5 所示。当前流行的命名技巧包括比喻法、双关法、夸张法、重陈法、形容法、颂祝法、借光法、反映法和创词法等。无论采用哪种方法，都应力求创新，避免陈腐和模仿，确保产品名字的独到之处。

图 2-5　奔驰品牌

▶▶ 2.2.5　产品的命名要艺术化

产品的命名应赋予人以艺术般的审美享受，通过巧妙的夸张与修饰，在愉悦的体验中实现记忆的铭记。

图 2-6　百度的标志

例如，"百度"借鉴了宋代词人辛弃疾《青玉案·元夕》中的名句"众里寻他千百度"，寓意着用户能够在百度网搜到自己需要的内容，如图 2-6 所示。

世界瞩目的"海湾战争"正式结束后，因为 AM General 公司的 HMMWV 品牌汽车在战场上的耐用性得到了验证，广受民众喜爱，所以，各界汽车喜好者的询问电话不断向 AM General 公司涌入，也让 AM General 开始考虑推出民用型 HMMWV 的可能性。1992 年，民用型 HMMWV 开始销售，正式定名为 HUMMER。美国电影明星、曾任美国加州州长的阿诺德·施瓦辛格成为第一位拥有它的人士。往后，不乏有知名人士特地指名购买，引起一波悍马流行的浪潮，如图 2-7 所示。

图 2-7　悍马品牌

▶▶ 2.2.6　产品的命名要朗朗上口

产品命名应追求音韵悦耳、余音绕梁之效，诸如"钟楼""黄山"等叠韵佳构，其名称不仅赏心悦目，更成为人们口中的美谈。对于面向国际市场的产品，命名时还应考虑全球范围内发音的一致性。例如，意大利汽车公司推出的品牌菲亚特（FIAT），以简洁明快的国际化命名，成为全球消费者的共同选择，如图 2-8 所示。

图 2-8　菲亚特品牌

2.3 产品的商标选择

世界上最早期的商标可追溯至 1473 年英国街头出现的印刷标志。著名的美孚石油公司在长达 6 年的时间里，从 10000 个候选商标中筛选出代表企业的标志，这堪称最昂贵的商标选择过程。

在中国，最早的商标起源于北宋时期，那是一个图文并茂的白兔标志。1904 年，我国历史上第一部商标法——《商标注册试办章程》正式颁布。1950 年，核准了《商标注册暂行条例》，1963 年，国务院发布了《商标管理条例》。

商标不仅是企业的重要资产，而且与专利一道被视作最关键的工业产权。自改革开放以来，随着我国商品经济的蓬勃发展，商标的作用日益凸显。1982 年，中国颁布了既符合国情又顺应国际惯例的新《商标法》。1985 年，中国加入了保护工业产权的巴黎公约，标志着中国在商标保护方面与国际社会接轨。尽管如此，中国企业对商标真正价值的认知和运用还在不断深化与提高之中。例如，中国的机电产品是国家重要的产业支柱之一。然而，机电产品通常以型号在市场上流通，如 WJJ 型 ×× 机、XZL 型 ××× 机等。这种单一的命名方式使得优质产品难以树立品牌，而劣质产品却能侥幸过关。目前，中国企业使用的商标主要有 3 类：文字商标、图形商标和组合商标。文字商标仅由文字组成，不含图形；图形商标仅由图形组成，不含文字；组合商标则由文字和图形共同构成。

许多企业家对商标选择的知识了解不足，认为只要能够注册或者外观美观即可。然而，实际上在选择商标时需要考虑诸多因素，这里有很多学问。这一点国外厂家做得就比较完善，如西门子（SIEMENS）品牌，如图 2-9 所示。

图 2-9 西门子品牌

选择商标时需遵循以下四大原则：

1. 适应性原则

商标设计需符合目标市场的法律法规和风俗习惯。各国对可注册的商标有明确规定，违反法规的商标无法在该国注册及获得法律保护。同时，商标设计不应与当地习俗冲突，避免产品滞销。例如，意大利不适宜使用菊花形商标，日本则不宜用荷花商标。商标形式还应顾及消费者的文化水平，若消费者中文盲较多，宜采用图形商标；若针对高文化层次的消费者，则适宜文字商标。面对广泛的消费者群体时，组合商标更为合适。

2. 可呼性原则

商标应具备易于口头传播的特点。文字商标因直接关联语言而具有高度可呼性，便于消费

者询问和购买。图形商标的可呼性较弱，但如果设计得当也能被广泛识别。组合商标结合了文字和图形，拓宽了商标的可呼性和适应性，但可能降低商标的醒目性。商标的选择应考量其可呼性。

3. 易识性原则

商标应简洁明了，便于识别和记忆。复杂的商标难以留下深刻印象，如泸州老窖酒的商标即存在此问题。如果商标设计得繁杂，可能导致消费者混淆，影响品牌辨识度。因此，商标选择应慎重考虑其易识性。

4. 美观性原则

在满足适应性、可呼性和易识性的基础上，商标设计还需考虑美观性。美观的商标能提升产品吸引力，但风格应与产品相符，保持统一协调。传统商品适合传统风格的商标，现代商品则宜用现代风格商标。

综上所述，商标设计应兼顾各项原则，以促进产品销售并树立品牌形象。一些著名商标如图 2-10 所示。

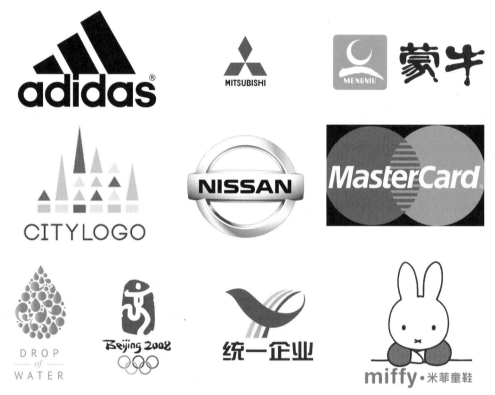

图 2-10　一些著名商标

2.4　产品的包装策略

俗话说"人靠衣装马靠鞍"，商品亦然。在商海浮沉的市场中，尤其是当消费者对某一商品的内在品质所知甚少，且缺乏其他评判标准时，商品包装的外在魅力往往成为他们抉择是否采购的关键因素。正是这层包装，能在顾客浏览货架的瞬间留下难以磨灭的印记。

记得有这样一个人，他并不缺钱，只是难得有机会一掷千金。有一次他在商店看中了一瓶价值不菲的酒，他从华丽的酒盒中取出酒瓶，随手递给商家，然后，他将那只空盒紧紧抱入怀中。这幕现代版"买椟还珠"的戏码，用今天的话来表达，就是他买的是"包装"的震撼。

从这个故事中可以看出，尽管商品的质量是基础，但商品包装所营造的第一印象同样至关重要。利用销售包装作为推广手段，已成为企业营销竞争的一项关键策略。无论是国内还是国外，当前的商品包装策略可谓五花八门，各显神通。

在此，我们挑选了几个经典的包装策略，以供读者鉴赏。

2.4.1 创新包装策略

创新包装策略的核心在于标新立异，企业力求其产品包装的独特性，避免模仿或与其他品牌的包装雷同。创新包装策略通过采用创新材料、工艺、图案和造型，旨在为消费者带来一种全新的视觉与感官体验。

近些年来，国内外部分企业针对食品推出了"复合包装"技术。这种包装设计巧妙，能自动封闭未食用完的食品，既节约了消费者重新包装食品的时间，又保持了食品的清洁卫生。因此，一经推出，这种创新包装的食品便迅速赢得了消费者的青睐和好评，如图 2-11 所示。

图 2-11 创新包装设计

2.4.2 系列包装策略

系列包装指的是一系列商品采用统一风格，而在细节的设计元素或装饰上呈现微妙差异

的包装方式。将这一系列单独的包装并置起来，它们宛如一个庞大的家族，共同构成了一个完整的包装系列。这样的系列化处理，无疑增强了商品的整体视觉影响力，相较于单一的包装设计，带来了更为强烈的视觉冲击。

以中国江苏省某食品厂生产的高档粽子为例，1996 年之前该产品曾面临连年滞销的困境。市场调研揭示了问题的症结在于包装。于是，该厂将其产品的包装改为系列化的彩印包装。1997 年，经过重新包装设计的系列彩印包装粽子一经推出，便迅速售罄，取得了显著的市场成功，如图 2-12 所示。

图 2-12　系列包装设计

▶▶ 2.4.3　趣味包装策略

趣味包装，又称幽默包装，是当前国际市场上颇受欢迎的一种销售包装风格。这种包装设

计在造型和展示上采用比喻、夸张、拟人等创意手法，结合别出机杼的设计构思，以增加包装的趣味性和幽默感，从而增强对消费者的吸引力。例如，江小白酒业公司在其产品包装上印制了动人且富有诗意的口号，迅速吸引了众多青年男女的目光。他们在品尝饮料的同时，也沉醉于包装上缠绵悱恻的小故事，产品因此销量大增。在日本，一家食品公司在其饮料盖子上印有开奖信息，并提示消费者在享用完瓶内饮料后，奖品内容将会在瓶盖底部揭晓。

　　在我国，趣味包装主要应用于儿童产品，常见的有卡通漫画装饰的包装设计。美国某食品公司生产的糖果采用了充满卡通特色的趣味包装，其包装容器为卡通人物。这不仅体现了浓郁的动漫特色，还赋予产品一定的情趣，对消费者和游客产生了极大的吸引力，如图 2-13 所示。

图 2-13　趣味包装设计

▶ 2.4.4　透明包装策略

　　透明包装采用的是透明的塑料或玻璃纸材质，它让内装的商品清晰可见，既展现了商品的自然美感，也便于消费者辨认和选择。这种包装方式因其实用性和吸引力，在国际市场上持续

流行。透明包装的形式多种多样，有的是完全透明，有的是部分透明，如带有窗口的纸盒或者半透明的纸板泡罩包装袋等。

"无印良品"的糖果包装就采用了透明包装袋，让人选购时一目了然，如图 2-14 所示。

图 2-14　透明包装设计

第3章
品牌的标志设计

3.1 标志的功能

　　标志的用途是多方面的，它不仅是一种图形符号，更是一个实体、组织或概念的象征性代表。一个好的标志能够让商品或企业的识别性更强。标志作为一种图形符号，具有简洁明了的特点，能够迅速传达信息和引起人们的注意。它通过独特的形状、颜色和排版方式，将某个实体、组织或概念与其他人或事物区分开来，使人们能够快速准确地识别出来。这种识别性的重要性在商业领域尤为突出，一个易于辨认的标志能够帮助消费者在众多品牌中迅速找到自己熟悉和信赖的品牌。

　　除了作为识别工具，标志还承载着传递信息的功能。一个好的标志能够通过图形符号传达出企业的核心价值观、品牌形象和文化内涵。标志可以在无声无息之间，通过视觉语言与人们进行沟通，激发人们对品牌的兴趣和好奇心。例如，一些知名品牌的标志设计往往能够通过简洁的线条、独特的形状和鲜明的颜色，传达出品牌的个性和特点，使人们产生对品牌的认同感和忠诚度。

▶ 3.1.1 识别功能

　　在当今大生产的时代，市场上的同类产品很多，但是生产企业却不同。企业各具特色，为了在竞争激烈的市场中树立自己的企业形象，通常都用独特的标志来展现自家企业的形象，通过一定的艺术形式来反映企业及其商品的特点，即企业标志和商品标志，以与其他同行进行区别。例如，中国联通公司和中国移动公司虽然同属通信公司，但都有各自的形象标志；又如，耐克运动鞋与李宁运动鞋同属鞋类，但是各自的标志也是不同的，消费者也可以根据需要从中进行选择和比较，如图 3-1 所示。这种代表企业形象或品牌的标志，在国际经济中十分流行，并且得到法律的认可和保护。

图 3-1　商标的识别功能

在商品交换过程中，无论是生产者还是经营者，都是通过标志来区分、识别同类产品的不同档次的。就同一生产厂家来说，不同类型的产品可以用不同的标志进行区分，如丰田汽车公司生产的皇冠、塞利卡、短跑家等不同车型，均有不同的车型标志，这样，不同质量档次的商品便得到区分。商标在商品上使用时间越长，区分商品质量的作用就越大，特别是那些在市场上建立了信誉的名牌标志，更成为商品质量优异的象征。例如，柯达胶卷、尼康相机等商标已成为质量的可靠保证，如图 3-2 所示。

图 3-2　一些识别度较强的商标

▶▶ 3.1.2　象征功能

标志更能方便消费者认牌购物，消费者购买商品除了看价格外，更重要的是注重选择大众公认、了解的产品。这样标志就起了很大的作用。在商品市场里，同类、同品种的产品数量繁多，其质量、等级、规格、特点是不相同的，但只要众多的产品都有自己的标志，也就不难辨认了。尤其在现代化的自选市场里，众多同类产品放在同一排货架上，如果没有他人的推荐介绍，消费者只能凭借标志来寻找自己所需要的品牌。因此，标志的作用在这里显得特别突出。例如，蒙牛集团与伊利公司的标志分别象征着各自品牌的某种意义，如图 3-3 所示。

图 3-3　商标的含义

▶▶ 3.1.3　传播功能

标志对宣传企业产品及广告可以起到非常大的作用，也能醒目、简洁、明了地传达某种信息。在商品交换过程中，标志通过自己独特的名称、优美的图形、鲜明的色彩，代表着企业的信誉，象征着特定产品的质量与特色，吸引着消费者，刺激他们的消费欲望。企业的产品一旦以优异的质量和独到的功效取得消费者的信任与好评，就成了名牌产品，这种标志就在企业与

消费者之间建立了信任感和亲近感，能发挥独特的广告作用。企业可以通过这种关系了解企业产品在市场上的信誉与评价，从而不断提高产品质量，修正产品策略，以便更好地适应目标市场消费者的需求。就像大众、劳斯莱斯、宝马和奥迪汽车一样，简单的标志广泛地传达了产品的特色与价值，如图 3-4 所示。

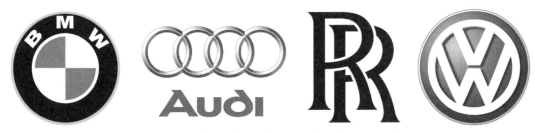

图 3-4　传播度较广的汽车品牌

1. 具有美化产品的功能

一个设计成功的标志，可能增强产品的美感，提高产品的身价，扩大产品的销路。例如，索尼与美的精美的标志图形，不仅宣传了标志本身，也美化了公司形象，给消费者带来一个好的印象，如图 3-5 所示。

图 3-5　美观度较强的商标

2. 有利于国际经济交流

在国际贸易交往中，一个没有品牌标志的产品是无法进入国际市场的。企业和产品若没有标志，就难以在市场上占据一定的位置，树立品牌的信誉，更得不到法律的有力保护，由此可见，一个标志不仅在国内市场起到了不容忽视的作用，而且也是连接国际经济交流的一个枢纽，如图 3-6 所示。

图 3-6　国际品牌

3.2　标志的分类

标志是一个企业的形象代表，在设计过程中均有各自的含义。不同类别的标志具有不同的

特点，本节主要介绍标志的分类。

▶ 3.2.1　标志的表现分类

按标志表现的不同性质分类，标志可分为质量标志、数量标志、属性标志和特征标志。

1. 质量标志

质量标志表明总体单位属性方面的特征，其标志表现只能用文字来表现，如图3-7所示。

图 3-7　质量标志

2. 数量标志

数量标志表明总体单位数量方面的特征，其标志表现可以用数值表示，即标志值，如图3-8所示。

图 3-8　数量标志

3. 属性标志

属性标志描述企业的特征、性质等固有的性质，在标志设计中描述某个实体的一种事实，如图3-9所示。

<div align="center">图 3-9　属性标志</div>

4. 特征标志

特征标志主要体现企业形象最具特点的一面，如图 3-10 所示。

<div align="center">图 3-10　特征标志</div>

3.2.2　标志的构成分类

根据基本构成因素，标志可分为文字标志、图形标志和图文组合标志。

1. 文字标志

文字标志有直接用中文、外文或汉语拼音的单词构成的，也有用汉语拼音或外文单词的字首进行组合的，如图 3-11 所示。

<div align="center">图 3-11　文字标志</div>

2. 图形标志

图形标志是通过几何图案或象形图案来表示的标志。图形标志可分为3种：具象图形标志、抽象图形标志与具象抽象相结合的标志，如图3-12所示。

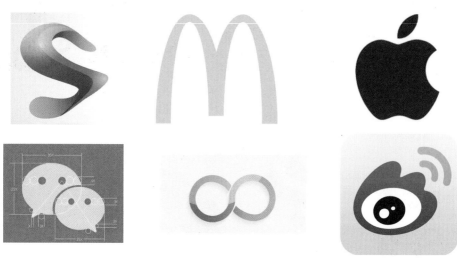

图3-12 图形标志

3. 图文组合标志

图文组合标志集中了文字标志和图形标志的长处，克服了两者的不足，如图3-13所示。

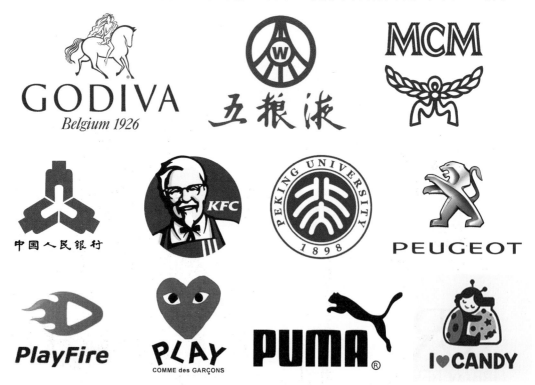

图3-13 图文组合标志

3.3 标志设计的基本要求

标志设计不仅是实用物的设计，也是一种图形艺术的设计。标志设计与其他图形艺术表现手段既有相同之处，又有自己的艺术规律。必须体现前述的特点，才能更好地发挥其功能。由于对其简练、概括、完美的要求十分苛刻，即要完美到几乎找不到更好的替代方案，其难度比其他任何图形艺术设计都要大得多。

标志设计的基本要求如下：

- 设计必须充分考虑其实现的可行性，针对其应用形式、材料和制作条件采取相应的设计手段。同时还要顾及应用于其他视觉传播方式（如印刷、广告、映像等）或放大、缩小时的视觉效果。
- 设计应在详尽明了设计对象的使用目的、适用范畴及有关法规等有关情况和深刻领会其功能性要求的前提下进行。
- 构思必须慎重推敲，力求深刻、巧妙、新颖、独特，表意准确，能经受住时间的考验。
- 设计要符合作用对象的直观接受能力、审美意识、社会心理和禁忌。
- 构图要凝练、美观、适形（适应其应用物的形态）。
- 色彩要单纯、强烈、醒目。
- 图形、符号既要简练、概括，又要讲究艺术性。

遵循标志设计的艺术规律，创造性地探求恰当的艺术表现形式和手法，锤炼出精当的艺术语言，使所设计的标志具有高度的整体美感，获得最佳视觉效果。标志艺术除具有一般的设计艺术规律（如装饰美、秩序美等），还有其独特的艺术规律。

3.3.1 符号美

标志艺术是一种独具符号艺术特征的图形设计艺术。标志艺术把来源于自然、社会，以及人们观念中认同的事物形态、符号（包括文字）、色彩等，进行艺术的提炼和加工，使之形成具有完整艺术性的图形符号，从而区别于装饰图和其他艺术设计。标志图形符号在某种程度上带有文字符号式的简约性、聚集性和抽象性，甚至有时直接利用现成的文字符号，但却不同于文字符号。标志图形符号是以"图形"的形式体现的（现成的文字符号必须经图形化改造），更具鲜明形象性、艺术性和共识性。符号美是标志设计中最重要的艺术规律。标志艺术就是图形符号的艺术。

案例：博物馆 30 周年新标志设计

该博物馆成立于 1989 年，旨在展示设计，涵盖时尚、建筑和图形。为了庆祝博物馆的周年纪念，设计博物馆委托设计师用数字 30 作为灵感进行艺术创作，如图 3-14 所示。

图 3-15 所示为一些备选方案。

图 3-14 博物馆 30 周年新标志

图 3-15　博物馆 30 周年新标志备选方案

3.3.2　特征美

特征美也是标志独特的艺术特征。标志图形所体现的不是个别事物的个别特征（个性），而是同类事物整体的本质特征（共性），即类别特征。通过对这些特征的艺术强化与夸张，获得共识的艺术效果。这与其他造型艺术通过有血有肉的个性刻画获得感人的艺术效果是迥然不同的。标志图形对事物共性特征的表现又不是千篇一律和概念化的，同一共性特征在不同设计中可以而且必须各具不同的个性形态美，从而各具独特艺术魅力。

案例：华纳查派尔音乐公司标志设计

设计师给华纳查派尔音乐公司设计了一个全新的标志，中心是一个金色的皇冠符号，它可以兼作公司首字母的组合字母，如图 3-16 所示。

华纳查派尔音乐公司的新品牌包括一个金色的皇冠符号，这也是首字母"WCM"的书法风格的字母组合。除了金色的徽标外，标志还采用了单色调色板，公司名称现在以白色无衬线字体显示在标志的右侧，这种字体通常用于黑色背景，比如在网站上。模糊的白色笔画标志在背景上，这种黑白调色板有时是倒置的，如图 3-17 所示。

图 3-16　华纳查派尔音乐公司标志

图 3-17　华纳查派尔音乐公司标志版式设计

3.3.3　凝练美

构图紧凑、图形简练是标志艺术必须遵循的结构美原则。标志不仅单独使用，而且经常用于各种文件、宣传品、广告、映像等视觉传播物之中。具有凝练美的标志，不仅在任何视觉传播物中（不论放得多大或缩得多小）都能显现出自身独立完整的符号美，而且对视觉传播物产生强烈的装饰美感。凝练不是简单，凝练的结构美只有经过精到的艺术提炼和概括才能获得。

案例：诺曼底登陆日标志设计

布莱切利公园为纪念诺曼底登陆日举办了一场主题为"密码破译者"的展览，深入探讨了在战争中以秘密身份对战争所做出的重大贡献，其标志如图 3-18 所示。

布莱切利公园如今已化身为博物馆和热门旅游景点。为了纪念诺曼底登陆 75 周年，它特别策划了一场展览。

此次诺曼底登陆日展览活动的品牌视觉形象设计，由 Rose Design 操刀，以"二战"期间用于记录截获信息的自动记录带为核心元素。这种由无数大小不一的穿孔点构成的代码，实际上代表了最早的数字通信媒介，自 1870 年起便通过电报线路传送股票价格。

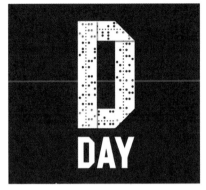

图 3-18 诺曼底登陆日标志

在布莱切利公园，这些录音带被传送至名为"巨像"的解码机中，成功解密了德国军队之间的传递信息。

在品牌化的过程中，设计团队巧妙地将纸带折叠成"D-Day"中的字母"D"，其下方的特点是相同的、几何化的、无衬线字体——一种定制字体，灵感来源于在军舰上看到的字体，以及登陆艇上的标志，如图 3-19 所示。

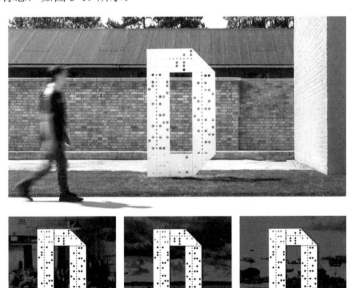

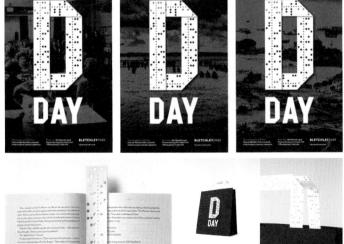

图 3-19 诺曼底登陆日标志的应用

3.3.4 单纯美

标志艺术语言必须单纯再单纯，力戒冗杂。一切可有可无、可用可不用的图形、符号、文字、色彩坚决不用；一切非本质特征的细节坚决剔除；能用一种艺术手段表现的就不用两种。高度单纯而又具有高度美感，正是标志设计艺术之难度之所在。

案例：维也纳城市形象标志设计

维也纳被重新命名为"维也纳之城"，赋予了"以人为本"的新身份，旨在为纳税公民和游客服务。新标志拥有统一的"Stadt Wien"字体，设置在右侧，在左边是一个精致的红色盾牌与白色的十字架，如图 3-20 所示。其灵感来自维也纳的许多文化资产，包括在历史悠久的酒吧和酒店的刻字，以及盾形纹章的曲线。

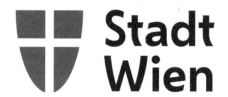

盾牌的设计灵感来自奥地利的盾形纹章，它以不同的方式重新诠释了维也纳的身份，融入了维也纳居民做不同事情的插图，如骑自行车和跳舞，如图 3-21 所示。

图 3-20　维也纳城市形象标志

图 3-21　维也纳城市形象标志的应用

3.4　标志设计的基本原则

标志是一种标准化且具有示范性的视觉形象，能够以多种形态呈现。著名的标志设计大师保罗·兰德的作品特质有两个：一是极简；二是经典，即永不过时。保罗·兰德负责设计的标志包括 IBM、UPS 和 ABC 等著名品牌。如今，标志设计领域仍然受到保罗·兰德设计理念的影响，他认为优秀的标志设计应该具备以下特质：富有价值、简化复杂、阐释清晰、美化元素、颂扬品牌、令人信服及成为经典记忆等。这些理念继续引领着标志设计的方向。

▶ 3.4.1　识别性

标志必须有光鲜的个性、独特的面貌。标志设计忌讳类似或者相同。标志的视觉冲击力越强、刺激水平越高、艺术概念越奇妙、辨识度越高，就越能给人留下深刻的印象，引导人们分辨和认识，这就是标志设计的辨认本则——识别原则。

▶ 3.4.2　传达性

标志设计的另一个关键原则是传达性。传达性是品牌核心要素的传递者，其功能在于向外界展示品牌的情报、信息和理念。这一过程涉及将复杂的概念和理念转化为视觉图形，进而创造出一个易于识别、具有独特性的符号。通过标志，设计师能够表达特定的含义，向消费者传递品牌的精神内核、文化价值、形象定位、产品营销等关键信息。

案例：迪士尼世界度假村 Epcot 主题公园标志设计

Epcot 是佛罗里达州海湾湖的华特迪士尼世界度假村的一个主题公园。迪士尼乐园的灵感来自沃尔特·迪士尼（Walt Disney）开发的一个尚未实现的概念，它于 1982 年 10 月 1 日开放，当时名为艾柏卡中心（Epcot Center），是迪士尼世界（Walt Disney World）4 个主题公园中的第二个。Epcot 致力于庆祝人类的成就，即技术创新和国际文化，经常被称为"永久性的世界博览会"。新标志设计得非常怀旧，设计师希望它能有特别的魔力，如图 3-22 所示。

旧标志　　　　　　　　　　　　　　　　　　新标志

图 3-22　Epcot 主题公园标志

▶▶ 3.4.3 艺术性

标志设计的一项重要原则是其艺术性。由于人们的视觉往往瞬间接触并快速处理形象信息，所以，一个杰出的标志设计必须拥有简洁、鲜明且强烈的视觉效果，这样才能在人们心中留下难以磨灭的印象。一个设计精巧的标志应遵循美学造型的规律，不仅展现出创意与创新精神，还应能激发观者产生美的共鸣与享受。

一个优秀的标志图案，不仅内容丰富，而且结构严谨，既有变化又不显单调，整体上呈现出高度的艺术感。这正是标志设计中不可或缺的第三个原则——艺术性原则。

▶▶ 3.4.4 顺应性

标志在视觉传达设计中是最普遍、最广泛的一种信息，被广泛地应用于车辆、招牌、信启、纸及墙面等各种媒介上。

案例 1：CAOP 品牌标志设计

CAOP 是某社区的知识和服务中心，具有专业知识和高度的专业性，负责社区的各项事务。该中心还进行劳动力市场调查，评估员工对当前问题的看法。CAOP 的旧标志设计得非常专业，风格像钢印衬线文字，看起来很古板。新标志的目的是为标志注入更多的意义，有一些有趣的联系、因果关系和多样化的暗示，如图 3-23 所示。

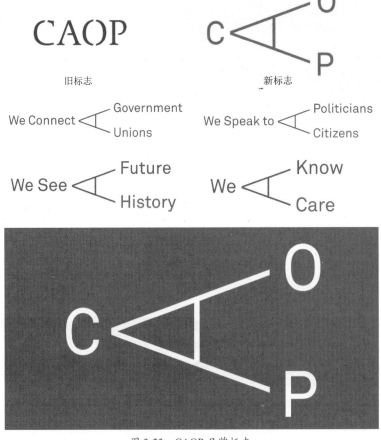

图 3-23　CAOP 品牌标志

案例 2：加拿大移动品牌 Public Mobile Inc 标志设计

Public Mobile Inc 是加拿大著名的移动品牌。这个标志设计的主题是"专注于公众情感展示"，这是一个设计风格非常温馨的标志，如图 3-24 所示。

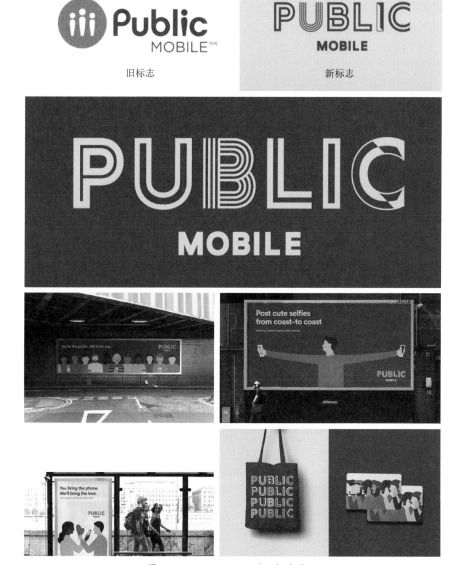

图 3-24　Public Mobile Inc 标志应用

3.5　设计一个标志的 3 个阶段

平时看到那些大师设计的标志图形，我们总是惊讶不已。作为初学者，当被要求或者想要做一个标志的时候，却不知道如何下手，从而导致时间在各种无意义的杂乱思考和"寻找素

材"中被白白消耗掉。

下面，笔者结合大师指导及自己的经历，总结一套流程。

3.5.1 确定题材

在进行标志制作之前，首先要思考一些关键问题：为什么要设计这个标志？设计的需求是什么？有哪些题材能够满足这些需求？这些题材是否能够很好地表达我们的意图？等等。有时，可能暂时没有答案，但不要着急，可以带着这些问题去欣赏一些优秀的作品，从他人的成果中获得灵感和启发。有时候，灵感就是这样产生的。

随手画草图也可以激发灵感。在思考之后，需要确定自己要画什么，并考虑一些客观条件，如是否有时间完成一整套标志设计、某个题材的细节是否过于复杂而无法实现等。可以选择几个备选方案作为候选。如果不是商业需求，可以从感兴趣的题材入手，这样就能激发我们的创作欲望。

3.5.2 确定表现风格

物体的展示形式是单个物体还是组合物体？如何搭配色彩以突出主题，并展现趣味性？在设计时，必须考虑这些问题。同时，还要根据当前标志设计的流行趋势选择写实风格，并根据所要表达的主题选择合适的材质等。

通过以上问题，可以发现确定题材和风格的过程是相互影响、交织进行的。要抓住这两点，多观看优秀的标志设计作品并进行打草稿，从别人的设计中吸收信息，了解好的作品是如何组成的。

有些人可能在某些情况下不问问题就开始制作标志。他们在此之前一定进行了思考和权衡，因为这是完成优质标志设计的必要过程。图 3-25 所示为不同设计师给 dridddle 网设计的标志图形。

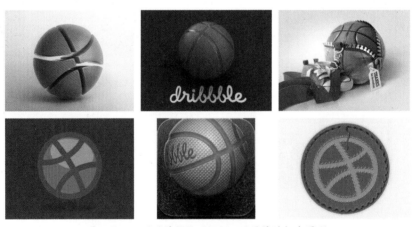

图 3-25　不同设计师给 dridddle 网设计的标志图形

3.5.3 具体实现

确定题材和表现风格之后，进入实战操作阶段。现在需要考虑的问题是如何实现题材和风格，以及选择什么工具和方法来实现。

对于初学者来说，在具体实现这个步骤时，可能会遇到不知道如何实现某种材质或制作某种高光的问题。在这里，给大家介绍几种方法。

1. 临摹

创造是从临摹开始的。在进行临摹时，应该选择最优秀的作品进行模仿。尽管这可能有些困难，但临摹优秀作品的效果比临摹一般水平的作品要好得多。

需要强调的是，在进行临摹之前，要仔细观察并分析原作。观察光源的位置、颜色分布及标志图形的层次等细节，这样比直接上手的效率要高得多。

2. 学习源文件

可以分析大师的 PSD 文件或 AI 文件，观察他们是如何利用图层样式来实现金属质感和精细的高光效果的。通过耐心地堆叠细节，可以逐渐掌握这些技巧，如图 3-26 所示。

图 3-26　标志图形的源文件

在制作标志图形的过程中，需要注意以下 3 个细节：

① 对于较精细的图标，需要特别关注路径对像素的影响。

② 由于标志图形尺寸较小，所以，需要确保色彩饱满、突出对比度并具备丰富的色阶层次。

③ 当缩放标志图形时，必须相应地进行适当的调整。

3.6 文字标志的设计

文字标志主要依赖于文字来传达信息，通常使用公司或品牌的名称。文字可以通过不同的字体、大小和排版来展现独特的风格。

案例：Noiascape 城市租赁品牌标志设计

咨询公司 Peter and Paul 为一个新的城市租赁品牌 Noiascape 设计了视觉识别系统。这个新品牌的名字来源于古希腊语"noia"，意思是新思维，"scape"的意思是空间或社区，如图 3-27 所示。

设计师对 Noiascape 的品牌定位是"强大"而"独特"。

图 3-27　Noiascape 城市租赁品牌标志

设计师采用了一种强烈的排版风格，赋予该标志一种"语言识别"。设计师说："在奶油色背景的衬托下，标志采用了棱角分明、支离破碎的字体。"红色和灰色的辅助色也被纳入，如图 3-28 和图 3-29 所示。

设计师表示："Noiascape 的独特模式必须以一种微妙而有趣的方式表现出来。我们抛弃了传统的品牌标志、品牌定位，代之以洞察和全新的宣言。"

图 3-28　Noiascape 城市租赁品牌标志应用

图 3-29　Noiascape 城市租赁品牌版式设计

设计一个有效的文字标志是一项需要创意、技巧和策略的任务。以下是设计文字标志的一些基本方法。

① 确定目标受众：在开始设计之前，首先要明确标志的目标受众是谁。这将帮助设计师了解应该采用什么样的设计风格和元素来吸引特定的群体。

② 研究竞争对手：观察并分析竞争对手的标志，了解行业内的常见做法和趋势，这有助于设计出独特而又有辨识度的文字标志。

③ 选择合适的字体：字体是文字标志的核心元素。选择一种易于阅读、具有独特性且能够传达正确信息的字体至关重要。字体可以是衬线体、无衬线体、手写体或其他任何能够表达品牌个性的字体。

④ 色彩运用：色彩不仅能增加视觉吸引力，还能传递情感和信息。选择与品牌形象相符合的颜色，并考虑文化差异对颜色含义的影响。

⑤ 简洁性：一个好的文字标志应该简洁明了，避免过于复杂的设计。简单的标志更容易识别和记忆。

⑥ 可适应性：考虑到标志需要在不同的媒介和尺寸上使用，设计时要保证在不同的应用场景下都能保持清晰和有效。

⑦ 创造性：虽然要遵循一些基本原则，但不要忘记创新。尝试不同的排列组合，添加独特的设计元素，使标志与众不同。

⑧ 反馈和修正：设计初稿后，获取客户和目标受众的反馈，根据反馈进行必要的调整和优化。

⑨ 法律保护：确保设计的文字标志不侵犯他人的版权或商标权，必要时进行商标注册，保护自己的设计不被侵权。

通过以上这些方法，设计师可以创造出一个既有视觉冲击力又能有效传达品牌信息的文字标志。记住，一个好的文字标志是品牌身份的核心，它能够在消费者心中留下深刻的印象，并在激烈的市场竞争中脱颖而出。

3.7　图形标志的设计

图形标志侧重于使用抽象或具象的图形来代表品牌或公司。这些图形可以是简单的几何形

状，也可以是复杂的插画或符号。

案例：保险协会标志设计

设计师为特许保险协会进行了品牌重塑，将该协会定位为一个"现代化"的组织。新标志的设计亮点在于左侧精致的线描纹章，以及右侧采用无衬线字体呈现的公司名称和口号。波峰图案和字体以白色或灰色展现，使得品牌能够灵活适应各种色彩和摄影背景，如图3-30所示。

新标志的纹章蕴含丰富的元素，包括一个象征火焰中蝾螈的盾牌、锚的形状和麦捆，以及一把剑、一条链子、一只狮子和一只独角兽，如图3-31和图3-22所示。

图3-30 保险协会标志　　　　　　图3-31 保险协会标志版式设计

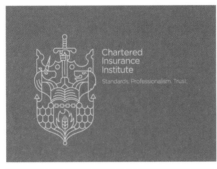

图3-32 保险协会标志应用

图形标志作为企业、组织或产品的形象代表，其设计过程不仅需要遵循一定的原则和方法，还需要充分传达出所代表的核心价值和理念。在设计图形标志时，设计师通常会采用以下几种方法。

① 简洁性原则：一个优秀的图形标志应该简单明了，易于识别和记忆。过于复杂的设计往往会分散观众的注意力，不易形成深刻印象。因此，设计师在创作时应尽量简化图形元素，

保留最能代表品牌特征的部分。

②独特性原则：图形标志的设计应该具有独特性，让人一眼就能区分出来自不同品牌。这要求设计师在设计时，避免模仿或借鉴已有的设计，而是要创造出独一无二的视觉符号。

③适应性原则：图形标志需要在不同的媒介和场合中保持一致性和辨识度。这意味着设计师在设计时要考虑到标志的可扩展性和适应性，确保在不同的尺寸、颜色和背景条件下都能保持其完整性和视觉效果。

④色彩运用：色彩是图形标志中非常重要的视觉元素，不同的色彩能够激发人们不同的情感反应。设计师在选择色彩时，应根据品牌的定位、目标受众和文化背景来决定使用哪些颜色，以及如何搭配这些颜色。

⑤象征意义：图形标志往往承载着特定的象征意义，这些意义可以是对企业文化的反映，也可以是对产品特性的抽象表达。设计师在设计时应深入挖掘和研究这些内在的含义，并将其巧妙地融入图形设计之中。

⑥字体选择：在某些情况下，图形标志应包含文字元素，如品牌名称的首字母或缩写。这时，字体的选择就变得尤为重要。合适的字体不仅能增强标志的美感，还能提升品牌的专业性和权威性。

⑦故事性：一个好的图形标志往往能够讲述一个故事，通过故事来吸引和连接消费者。设计师在设计时可以考虑将品牌的历史、创始人的故事或者产品的独特之处融入设计中，使标志不仅仅是一个视觉符号，更是一个有故事的品牌代言。

图形标志的设计是一个综合考量创意、原则和品牌特性的过程。设计师需要不断实践和探索，才能创作出既有视觉冲击力又能深入人心的图形标志。

3.8　组合标志的设计

组合标志结合了文字和图形的元素，以创造一个更加丰富和有辨识度的品牌形象。这种类型的标志可以同时利用文字的直接性和图形的象征性。

案例：出租车应用程序品牌标志设计

设计工作室（DesignStudio）为出租车应用程序品牌 Beat 精心打造了全新的品牌形象设计全案，该设计充分采纳了公司标志性的、色彩丰富的风格。

DesignStudio 的任务是创建一套能够跨越国际市场语言障碍的品牌形象设计，以新颖的方式与用户建立联系。新的标志设计简洁明了，采用了粗体的无衬线海军蓝色字体，全部字母大写，并置于一个对比鲜明的背景之中，以确保高辨识度和视觉冲击力。

这家创意咨询公司还设计了一系列名为"城市代码"的图标，这些图标可以与应用程序上的文字及品牌的交流内容灵活互换使用。这些符号象征着在 Beat 运营城市中的英雄式"日常时刻"，据 DesignStudio 介绍，包括冰淇淋、太阳、棕榈树、扬声器和鸡尾酒等元素，它们以深蓝色、浅绿色和橙色呈现，充满活力和趣味性，如图 3-33 所示。

组合标志的设计是一种复杂而精细的创作过程，涉及对不同元素、符号和图形的巧妙组合与布局。在设计组合标志时，设计师需要遵循一系列的原则和步骤，确保最终的作品既能传达出正确的信息，又能在视觉上吸引目标观众。

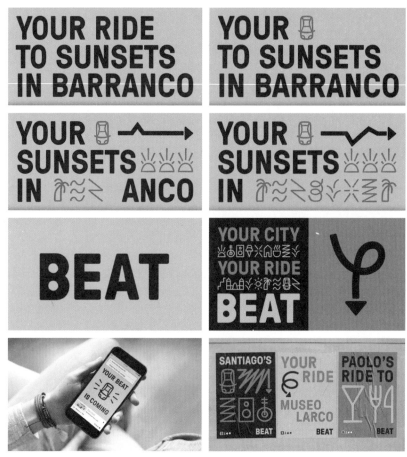

图 3-33　出租车应用程序品牌标志

　　首先，设计师需要进行充分的市场调研和品牌分析，了解品牌的核心价值、目标受众及竞争对手的情况。这一步骤对于确定标志设计的基调和风格至关重要，因为它将直接影响标志的视觉效果和传播效果。

　　接下来，设计师将开始草图阶段，这是一个创意思维和想象力发挥的阶段。设计师会尝试各种不同的图形组合、颜色搭配和字体选择，以寻找最能代表品牌特色和传达品牌信息的设计方案。在这个过程中，设计师可能会创作出多个不同的草图，以便从中筛选出最合适的设计。

　　草图完成后，将进入精细化设计阶段。在这个阶段，设计师会对选定的草图进行细节上的打磨和完善，包括调整图形的比例、优化颜色的对比度、选择合适的字体和版式等。这些细微的调整都是为了增强标志的可读性和视觉冲击力。

　　设计师还需要考虑标志的适用性和灵活性。一个好的组合标志不仅要在视觉上吸引人，还要能在不同的媒介和尺寸下保持清晰和识别度。因此，设计师需要确保标志在不同的背景色、不同的打印材料甚至是不同的数字平台上都能够表现出良好的适应性。

　　设计师会与客户进行沟通，根据客户的意见进行必要的修改和调整。这个过程可能需要反复多次，直到双方都对最终的设计感到满意。

　　组合标志的设计是一个系统而全面的过程，不仅要求设计师具备出色的创意能力和审美眼光，还要求设计师能够深入理解品牌的需求和市场的趋势，以确保设计出的标志能够在竞争激烈的市场中脱颖而出，为品牌赢得更多的关注和认可。

第4章
品牌的视觉识别系统开发

4.1 视觉识别系统的定义与重要性

视觉识别系统（Visual Identity System，VIS）是指通过一系列视觉元素，如标志、字体、色彩、图形等，以及这些元素的使用规范和标准，来形成一套完整的视觉传达体系。这套系统能够帮助企业在各种媒介和环境中保持一致性和辨识度，从而有效地传达企业的品牌价值和文化。

一个精心设计的视觉识别系统能够使企业的品牌形象在众多竞争对手中脱颖而出。通过独特的标志、统一的色彩搭配和一致的字体使用，消费者能够迅速识别并记住品牌，这对于品牌的市场占有率和消费者的忠诚度有直接影响。

案例：曼彻斯特文学节前卫风格品牌视觉识别系统设计方案

马克工作室（Mark Studio）为曼彻斯特文学节（Manchester Literature Festival）设计的品牌标志灵感来源于书页的边缘和它们在视觉上造成的变形效果，如图4-1所示。

曼彻斯特文学节最初于2007年以"曼彻斯特诗歌节"（Manchester Poetry Festival）的名字启动，然后在2008年更改为现在的名称。这个节日的特点是一系列以文学为中心的活动，包括小说和诗歌的朗诵、新书发布，

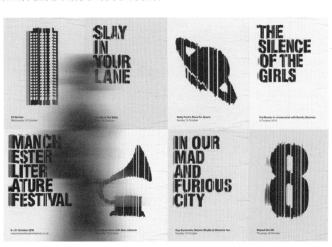

图4-1　曼彻斯特文学节设计

以及作者之间的小组讨论。

总部位于曼彻斯特的设计咨询公司马克工作室（Mark Studio）自 2007 年以来每年都与该节日合作，每年都会为它设计一个新的品牌形象。

2018 年，曼彻斯特文学节的品牌标志采用了一种定制的、粗体、全大写、无衬线字体，设计上通过使用竖线创造出扭曲和褪色的视觉效果。这种独特的效果是利用 Letraset 实现的——将 Letraset 擦在书籍的边缘上，随后将产生的图案拍摄下来。这一图案随后被运用在整个品牌视觉识别系统中，包括排版、图标和图像设计。

品牌的调色板包括粉色、黄色、绿色和蓝色，这一系列色彩搭配了代表不同活动的平面图标，以及专门定制的无衬线字体。在所有的排版和图像设计中，使用了黑色来确保视觉的统一性和专业性。

整个品牌视觉识别系统设计的创意来自书页边缘的视觉效果，这种设计手法不仅让品牌标志与众不同，还强调了文学节与书籍、阅读和文学的紧密联系。通过这样的设计，曼彻斯特文学节在视觉上传达了其对文学的热爱和对文化活动的承诺，同时为参与者提供了一个独特且记忆深刻的品牌形象，如图 4-2 所示。

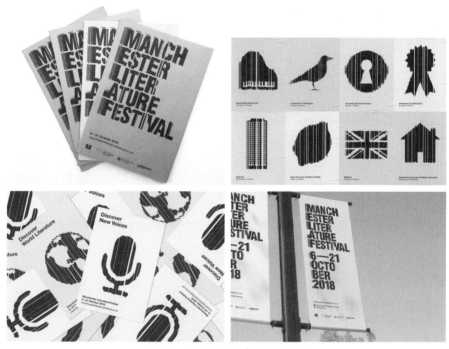

图 4-2 曼彻斯特文学节设计应用

马克工作室希望凭借丰富多彩的视觉形象设计，反映出曼彻斯特文学节游客的日益多样化，吸引新的观众。

4.2 视觉识别系统的设计原则

一个有效的视觉识别系统不仅能够增强品牌形象，还能够提升顾客的忠诚度和信任感。下面将介绍视觉识别系统的设计原则，并提供实用的建议，帮助设计师和企业打造独特而有力的

视觉效果。

4.2.1　一致性原则

视觉识别系统的核心在于一致性。品牌的所有视觉元素——包括标志、色彩、字体、图形和布局——都应该在不同的应用中保持统一。这种一致性使得品牌易于识别，无论是在名片、网站、广告还是产品包装上。设计师需要确保这些元素在不同尺寸和格式下都能保持一致，从而建立起消费者对品牌的即时认知。

案例：慈善机构 Scope 品牌视觉识别系统设计

该品牌的视觉识别系统包括一款新颖的标志设计。这款标志的亮点在于采用了名为"范围"的白色无衬线字体，该字体得名于比尔·哈格里夫斯——他是 Scope 公司理事会中的首位残疾成员。

这个标志通常与等号"="和带有横线的"残疾人平等"字样搭配使用，所有这些元素均设置在紫色背景之上，以强化品牌的统一性和辨识度，如图 4-3 所示。

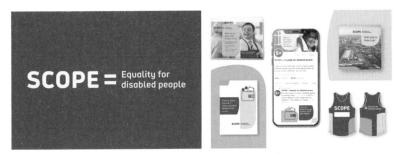

图 4-3　慈善机构 Scope 品牌视觉识别系统设计

辅助色彩包括黄色、蓝绿色和白色，这些颜色已与紫色和白色这一核心配色方案结合使用于通信技术。此外，设计团队还创作了一系列插图与图标，它们涵盖对不同残疾人的广泛代表性。在设计所有元素时，都充分考虑了可读性与无障碍访问性，精心挑选了易于阅读的字体和颜色搭配。紫色作为品牌识别色得到保留，而黄色则被用于提升视觉对比度。灰白色能有效分散屏幕反光，作为背景色，相较于纯白色更利于阅读，如图 4-4 所示。

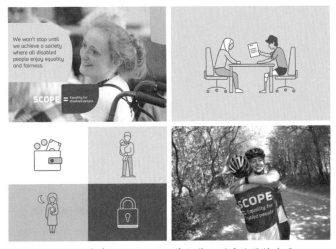

图 4-4　慈善机构 Scope 品牌视觉识别系统设计应用

▶▶ 4.2.2 清晰性原则

视觉识别系统的设计应该是清晰和简洁的，避免过度复杂的图形和文本。信息的传达需要直接明了，以便目标受众能够迅速理解品牌的价值主张。清晰的设计也有助于提高品牌的专业性，使其在竞争激烈的市场中脱颖而出。

▶▶ 4.2.3 灵活性原则

虽然一致性是视觉识别系统的关键，但灵活性也同样重要。设计师应该考虑到品牌可能会在不同的环境和媒介中出现，因此视觉识别系统应该足够灵活，以适应各种情况。这可能意味着为不同的背景色、媒体尺寸或文化背景提供多种版本的设计元素。

案例：麦考密克食品调料系列品牌包装设计

BrandOpus 咨询公司为麦考密克食品调料系列进行了全新的品牌包装设计，作为其母公司麦考密克（McCormick）更广泛品牌视觉升级计划的一部分。

作为一家全球性企业，麦考密克旗下拥有多个知名的施瓦茨（Schwartz）调味品品牌，包括英国的施瓦茨，法国、西班牙和比利时的 Ducros，葡萄牙的 Margao 及荷兰的 Silvo。这一崭新的品牌形象将在上述所有品牌中展开应用。值得注意的是，Schwartz、Ducros、Margao 和 Silvo 的品牌标志将维持原状。

BrandOpus 表示，这些香料现在采用透明标签的玻璃瓶包装，这不仅能够展示产品丰富的色彩，还能凸显配料的质感，旨在激发更多消费者在家烹饪美食的热情，如图 4-5 所示。

图 4-5　麦考密克食品调料系列品牌包装设计

调味料的名称以全大写的无衬线粗体字型居中展示在标签上，大多数名称采用白色字体，唯独绿色的蒜末调料以绿色字样呈现，形成鲜明的对比。

整个包装设计采用了一组充满活力的循环色彩，包括绿色、橙色、红色、黄色和紫色，颜色的选择反映了瓶内调料的本质。瓶盖的颜色与这一圆形色环相呼应。

在圆形标志的左下角，可以看到关键的新鲜原料图案，如完整的辣椒或香菜叶，"手工采摘"等描述文字位于图案的右下方。这一新外观的设计旨在激发厨房内的创造力，同时彰显产

品的品质感。

玻璃容器的外形也经过 Webb DeVlam 的重新设计，摒弃了原有曲线设计，转而采用简约直筒型的玻璃瓶，搭配双色盖子，并为放置勺子预留了更多空间。

这一新的视觉识别系统应用于超过 1500 个包装单品，以及全新的传播材料，并围绕着"激发感官"的品牌策略展开。

香料包装盒也采纳相似的设计理念，特色在于加入了硬纸板背景色及更为丰富的原料图片展示。

这家咨询公司指出，重新设计是品牌广泛推广战略的一部分，其宗旨在于"进一步促进品牌偏好并提升在当下现代美食界的相关性"，如图 4-6 所示。

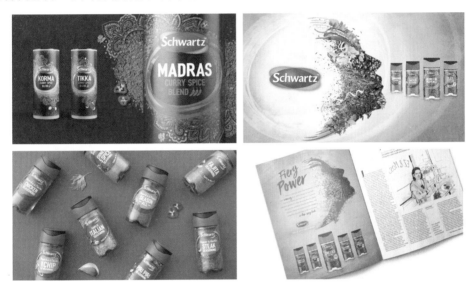

图 4-6 麦考密克食品调料系列品牌包装设计应用

▶ 4.2.4 独特性原则

品牌的独特性是其成功的关键因素之一。视觉识别系统应该反映品牌的个性和价值观，使其与众不同。这可以通过独特的标志设计、定制的色彩方案或特殊的排版风格来实现。独特性不仅有助于品牌在市场中建立自己的地位，还能吸引并保留目标客户群。

▶ 4.2.5 可持续性原则

在设计视觉识别系统时，考虑其长期可持续性也很重要。这意味着设计应该经受时间的考验，并且能够随着品牌的发展而适应新的市场趋势和消费者需求。可持续的视觉识别系统设计可以减少未来需要大规模重新设计品牌的次数，从而节省资源和成本。

案例：美国国会图书馆视觉识别系统设计

位于美国首都华盛顿特区的国会图书馆，堪称世界上规模最宏大的图书殿堂。Scher 工作室为其设计了一款独具匠心的视觉识别标志，在这款标志中，文字部分巧妙地呈现为"翻开书页"的样式，无论是在动态还是静态展现中，图像与文字之间都保持着恰当的间隔。

如此设计使得标志的文字宛若书籍的书脊，而居中的图像和文字则恰似书页，整体效果既

形象又富有创意，如图 4-7 所示。

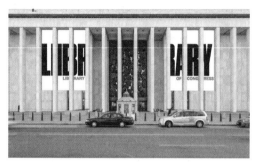

图 4-7　美国国会图书馆视觉识别系统设计

　　标志的核心采用了经压缩处理的超级黑色无衬线 Druk 字体，旁边配以鲜艳橙色的无衬线锐体字展现图书馆的官方名称。这些标志性的词汇在多种不同场合中得以应用。无论是时事通讯的标题还是国会图书馆网站的章节头标，占位符式的图形元素均被广泛运用于各类视觉传达材料中。

　　该标志设计致力于将图书馆塑造成一个"汇聚知识宝库"的形象。作为国会和联邦政府的官方图书馆，它同时也向公众开放，充当着国家级图书馆的重要角色，如图 4-8 所示。

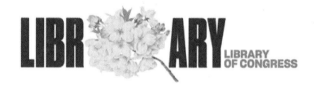

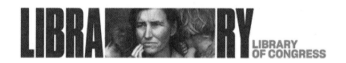

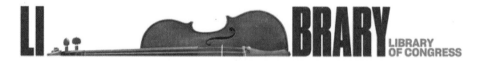

图 4-8　美国国会图书馆视觉识别系统图文版式设计

　　国会图书馆馆长卡拉·海登博士对这一新的视觉识别设计赞赏有加，她认为其"既大胆又现代"，不仅彰显了图书馆的全球影响力，还让世界各地的人们都能接触到这些珍贵的藏书资源。

　　图书馆拥有超过 3200 万册图书和其他形式的印刷出版物，这些资料涵盖 470 种语言，范围包括照片、报纸、地图、手稿，以及录音、电影、美术作品和字体设计等。这些丰富的藏品分布于 3 座大楼：托马斯·杰斐逊大厦、詹姆斯·麦迪逊纪念堂和约翰·亚当斯大厦。同时，许多藏品也通过数字化形式在网上供公众访问，如图 4-9 所示。

图 4-9　美国国会图书馆视觉识别系统设计应用

4.3 视觉识别系统的色彩运用

在视觉识别系统的设计中，色彩不仅是一种视觉元素，还承载着品牌的情感、文化和理念。正确的色彩运用能够无声地传递信息，影响观众的情绪，进而深化品牌印象。下面介绍视觉识别系统中色彩运用的重要性、原则和创新方法，以期为品牌形象的塑造提供新的视角。

▶ 4.3.1 红色在视觉识别系统设计中的应用

在视觉识别系统设计中，红色的应用并非随意涂抹，而是要遵循一定的原则和设计理念。首先，红色应与企业或品牌的文化、价值观相契合，确保色彩的使用能够正面地传达品牌信息。其次，红色的比例和明度需要精心设计，以避免过于强烈或刺眼，影响整体的视觉效果。最后，红色通常作为强调色使用，与其他颜色搭配，形成鲜明的对比，增强视觉识别度。

作为一种波长较长的颜色，红色是自然界中最容易被人眼察觉的色彩之一。红色通常与热情、活力、爱情和危险等概念联系在一起，能够迅速引起观者的注意，激发情绪反应。在心理学上，红色被视为一种能够刺激人的精神、提高注意力和兴趣的色彩，因此，在视觉识别系统设计中运用红色，可以有效地吸引目标受众的目光。

案例：当代舞蹈公司品牌设计

在当代舞蹈领域，品牌形象不单纯是一个符号或名称，它成为艺术表现的重要组成部分，是连接公司文化与精神的桥梁。自 2002 年成立起，位于墨尔本的 Lucy Guerin Inc. 当代舞蹈公司便凭借其独树一帜的艺术风格和前沿的舞蹈创作，在国际舞台上建立了显赫的声望。下面介绍这家公司是如何通过由 M.Giesser 精心设计的视觉标志，进一步加强其品牌形象与艺术使命的。

Lucy Guerin Inc 由同名艺术家 Lucy Guerin 创立，她是一位在舞蹈界享有盛誉的编舞家和教育家。公司致力于创造和推广当代舞蹈作品，旨在通过舞蹈艺术探索人类情感和社会议题。自成立以来，Lucy Guerin Inc 已经制作了超过 50 部作品，并在澳大利亚乃至全球的多个艺术节和剧院中展出，如图 4-10 所示。

图 4-10　当代舞蹈公司品牌设计

在 2002 年公司成立之初，Lucy Guerin 就意识到一个强有力的视觉标志对于品牌建设的重要性，因此，她邀请了著名的设计师 M. Giesser 来设计公司的视觉标志。

M.Giesser 在设计过程中深入理解了 Lucy Guerin Inc 的艺术追求和品牌理念。他认识到，舞蹈是一种流动的艺术，需要一个能够体现动态美和表现力的视觉标志。因此，他采用了简洁

而富有动感的线条，创造出一个既现代又具有表现力的标志。标志的核心是一个由多个曲线组成的抽象舞蹈人物形象，它不仅捕捉了舞者在舞台上的优雅姿态，也象征着公司不断创新和探索的精神。标志的色彩选择了深邃的蓝色和充满活力的色，这两种颜色的对比不仅增强了视觉冲击力，也代表了公司对艺术深度和活力的追求，如图 4-11 所示。

图 4-11　当代舞蹈公司品牌版式设计

这个视觉标志被广泛应用于公司的各个宣传材料中，包括海报、节目册、网站和社交媒体平台。它的一致性和辨识度帮助 Lucy Guerin Inc 在众多舞蹈公司中脱颖而出，建立了独特的品牌形象，如图 4-12 所示。

图 4-12　当代舞蹈公司品牌设计应用

红色作为一种强有力的视觉元素，在视觉识别系统设计中占据着不可替代的地位。红色不仅能够提升品牌形象的辨识度，还能够激发观者的情感反应，增强信息的传递效果。然而，红色的使用也需要设计师的精心策划和审慎考量，以确保其在传递品牌价值的同时，也能够适应不同文化和市场的需求。只有这样，红色才能在视觉识别系统设计中发挥出真正作用，成为品牌传播的鲜明印记。

▶▶ 4.3.2 黄色在视觉识别系统设计中的应用

在深入讨论黄色在视觉识别系统设计中的应用之前，首先需要理解黄色的象征意义。黄色通常与欢乐、智慧、温暖和能量联系在一起。它是一种能够激发人们情绪、吸引注意力的颜色。在不同的文化中，黄色有着不同的象征，如在中国，黄色代表皇权和尊贵；在西方文化中，黄色则常常与阳光和乐观主义相联系。

1. 黄色在视觉识别系统设计中的策略性应用

品牌标志设计：黄色是一种极具辨识度的颜色，因此，在品牌标志设计中使用黄色可以迅速吸引消费者的目光。例如，全球知名的快餐连锁品牌麦当劳，其标志性的"M"就用了鲜艳的黄色，不仅易于识别，而且与品牌的快速、明亮的形象紧密相连。

视觉统一性：在视觉识别系统设计中，黄色可以作为一种强调色，用于突出品牌的特定元素或信息。通过在名片、信纸、包装等物料上巧妙运用黄色，可以增强品牌的整体视觉统一性和识别度。

营销传播：黄色的明亮和活力使其成为促销和广告材料中的常用色彩。黄色能够激发消费者的购买欲望，尤其是在打折、促销活动中，黄色可以有效地吸引顾客的注意力。

2. 黄色的搭配与创新

虽然黄色本身具有强烈的视觉效果，但过度使用或不当搭配可能会导致视觉疲劳。因此，设计师需要在视觉识别系统设计中巧妙地搭配其他颜色。例如，黄色与白色或灰色的结合可以营造出清爽、现代的感觉；而黄色与蓝色或绿色的结合则可以带来自然、和谐的视觉效果。

3. 黄色在视觉识别系统设计中的案例

案例：赫尔市艺术馆视觉识别系统设计

在英国赫尔市的文化艺术版图上，新崛起的 Humber Street Gallery 已成为一道亮丽的风景线。这座当代艺术空间以其独特的视觉形象和便捷的寻路系统，吸引了众多艺术爱好者和市民的驻足。这一切都归功于位于利兹的设计实践索尔工作室的精心策划和设计，如图 4-13 所示。

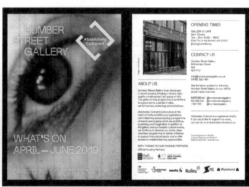

图 4-13　赫尔市艺术馆视觉识别系统设计

　　Humber Street Gallery 不仅是赫尔市的一个文化艺术展示窗口，还是一个集展览、讲座、表演、放映和研讨会于一体的多功能文化空间。为了凸显其独特的艺术气质和城市文化特色，索尔工作室在设计中融入了丰富的创意和元素。在视觉形象设计上，索尔工作室以新标志为中心，采用了由 Soft Machine Type Foundry 制造的定制版 SM Maxéville 字体。这款字体的灵感来源于赫尔市的航运和市场传统，字体线条流畅、富有历史感，与画廊的文化艺术氛围相得益彰。

　　在色彩选择上，索尔工作室巧妙引入了黄色作为主色调。这一选择既是对该建筑以前用水果和蔬菜仓库等这一历史用途的致敬，也寓意着艺术与生活、传统与现代的融合，如图 4-14 所示。

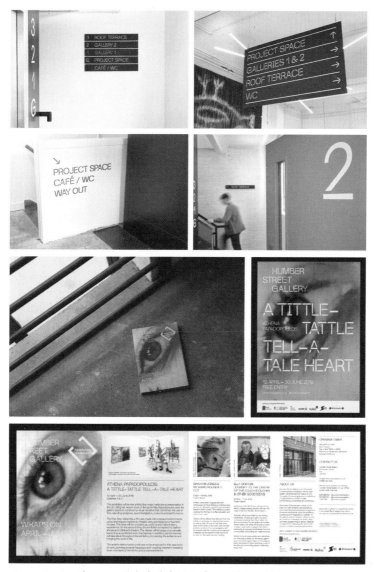

图 4-14　赫尔市艺术馆视觉识别系统设计应用

　　黄色作为一种充满能量和活力的颜色，在视觉识别系统设计中拥有无限的可能性。设计师通过策略性地运用黄色，不仅能够提升品牌的视觉吸引力，还能够传递出品牌的文化和价值观。然而，黄色的使用需要恰到好处，过多的黄色可能会产生反效果。因此，设计师需要根据品牌的

具体需求和目标受众，合理规划黄色在视觉识别系统中的运用，以创造出既引人注目又富有内涵的品牌形象。

▶ 4.3.3 蓝色在视觉识别系统设计中的应用

在了解蓝色在视觉识别系统设计中的应用之前，首先需要理解蓝色的心理学意义。蓝色通常与宁静、可靠、专业和智慧等概念联系在一起。蓝色能够传递出一种平和与稳定的氛围，有助于建立消费者对品牌的信任感。同时，蓝色还能激发人们的创造力和思考能力，这对于需要展现创新和技术实力的品牌来说尤为重要。

1. 蓝色在视觉识别系统设计中的应用实例

科技企业视觉识别系统设计：在科技行业中，蓝色是最常见的选择之一。以微软和IBM为例，它们的品牌标志都采用了不同色调的蓝色。这不仅代表了技术和创新，也传达了企业的专业性和可靠性。

金融机构视觉识别系统设计：银行和金融机构往往倾向于使用蓝色来构建其视觉识别系统。例如，汇丰银行的标志中的蓝色象征着稳定性和信任，这对于金融行业来说是至关重要的。

健康和医疗视觉识别系统设计：在健康和医疗领域，蓝色代表着清新、纯净和治愈。许多医疗机构和药品公司的视觉识别系统设计中都会使用蓝色，以此来传递出对患者健康的关怀和专业的医疗服务。

2. 蓝色的变体和搭配

蓝色有着丰富的变体，从深海蓝到天空蓝，不同的蓝色调可以传递出不同的情感和信息。在视觉识别系统设计中，设计师可以根据品牌的定位和目标受众来选择合适的蓝色调。此外，蓝色与其他颜色的搭配也能产生不同的效果，例如，蓝色与白色的组合给人以清爽、简洁的感觉，而蓝色与黄色的组合则能够吸引注意力并传递出活力。

案例：巴达洛纳通讯社视觉识别系统设计

巴达洛纳通讯社（Badalona Comunicació，简称BDN）携手巴塞罗那的Forma工作室，推出了全新的视觉形象设计。此次设计的革新不仅体现在视觉上，更在信息传播方式上赋予了新的生命力，使得这家加泰罗尼亚城市巴达洛纳的主要信息来源焕发新颜。

巴达洛纳通讯社作为当地居民的重要信息窗口，一直致力于提供准确、及时的新闻和信息。为了更好地服务社区，并适应当下信息传播的新趋势，BDN决定对其视觉形象进行全面升级。此次委托Forma工作室进行重新设计，旨在打造一个既现代又富有辨识度的品牌形象，如图4-15所示。

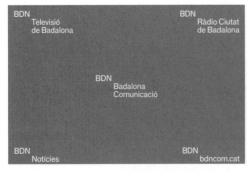
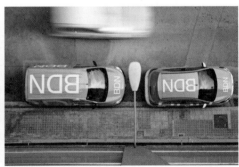

图4-15 巴达洛纳通讯社视觉识别系统设计

Forma 工作室的设计团队在深入理解 BDN 的品牌理念和信息传播特点后，开始着手设计。新设计的视觉标志简洁大气，不仅易于识别，更能准确传达 BDN 作为新闻媒体的权威性和专业性。同时，为了便于 BDN 的小型编辑团队操作，设计团队在排版上采用了严格的网格系统，确保每次编辑都能保持统一的视觉风格。

在字体选择上，设计团队采用了单一字体，这种字体既具有现代感，又能保证信息的清晰易读。此外，精简的调色板使得整个视觉形象更加和谐统一，既突出了品牌的特色，也提升了信息的可读性。

值得一提的是，此次新设计的传播材料和空中外观也充分展示了 BDN 的新形象。无论是宣传海报、新闻稿件，还是社交媒体上的展示，都体现了 BDN 作为新闻媒体的独特魅力和影响力。

巴达洛纳通讯社的全新视觉识别系统视觉形象设计，不仅提升了品牌的辨识度，更在信息传播上迈出了新的一步。Forma 工作室的精心设计和 BDN 团队的积极参与，共同促成了这一视觉盛宴。相信在未来，巴达洛纳通讯社将以更加专业、现代的形象，继续为社区居民提供高质量的新闻和信息服务，如图 4-16 所示。

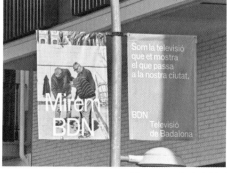
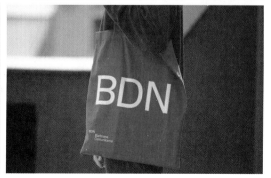

图 4-16　巴达洛纳通讯社视觉识别系统设计应用

蓝色在视觉识别系统设计中的重要性不言而喻。蓝色不仅能够传递出品牌的核心价值，还能够在不同的文化和市场中保持其普遍的认可度。设计师通过巧妙地运用蓝色的各种属性，可以创造出既有视觉冲击力又能够深入人心的视觉识别系统设计，从而帮助品牌在竞争激烈的市场中脱颖而出。蓝色的应用证明了色彩在视觉识别系统设计中不仅是一种视觉元素，更是一种强大的沟通工具。

▶ 4.3.4 绿色在视觉识别系统设计中的应用

绿色在不同文化和背景下有着丰富的含义。在大多数情况下，绿色与自然、生态、健康和安全等概念紧密相连。此外，绿色还象征着成长、繁荣和新鲜。在视觉识别系统设计中，设计师可以根据品牌的行业特点和文化背景，巧妙地运用绿色的这些象征意义，来塑造品牌形象。

1. 绿色在视觉识别系统设计中的策略性应用

环保和可持续品牌：对于强调环保和可持续发展的品牌，绿色是其视觉识别系统设计中的首选色彩。通过使用绿色，品牌可以直接传达其对环境保护的承诺和责任感。

健康和医疗品牌：在健康和医疗领域，绿色通常与治愈、安宁和生命的新起点相关联。因此，医疗机构和健康产品的视觉识别系统设计中经常采用绿色来传递正面的健康信息。

金融和财富管理：绿色也常被视为财富和繁荣的象征。在金融行业中，深绿色可以传达稳定和增长的信息，有助于建立消费者对金融机构的信任。

2. 绿色调的视觉心理影响

绿色在视觉上对人的心理有着积极的影响。绿色是一种能够缓解压力、带来平静感觉的颜色。在视觉识别系统设计中使用绿色，可以帮助消费者放松心情，从而更愿意接受品牌传递的信息。为了更深入地理解绿色在视觉识别系统设计中的应用，可以分析一些成功的案例。例如，某环保组织在其标志和宣传材料中采用了多种绿色的搭配，不仅突出了环保主题，还通过不同的绿色渐变和图案，增加了设计的层次感和视觉冲击力。

3. 绿色在视觉识别系统设计中的案例

案例：Studio TM 的视觉识别系统设计

在竞争尤为激烈的建筑行业中，独具一格的品牌形象显得至关重要。伦敦的品牌设计顾问公司 Studio TM 专为著名建筑实践公司 Gruff 定制了一套全新的视觉识别系统，成功地为 Gruff 打造了崭新的品牌形象，这一形象不仅凸显了其独特的经营哲学和发展前景，而且进一步提升了公司的品牌识别度，如图 4-17 所示。

图 4-17　Studio TM 的视觉识别系统设计

Gruff 公司凭借在建筑界的深厚经验和杰出成就，一直享有业界对其独树一帜的设计理念和精湛工艺的高度赞誉。然而，面临市场的持续演变和竞争的加剧，Gruff 认识到品牌形象亟

需刷新与提升，以便更加准确地映射公司的核心价值和业务进展。

　　Studio TM 的设计团队承接此项目后，开展了彻底的市场研究和竞争对手分析。他们洞察到，Gruff 的建筑作品流露出一种独到、量身打造且充满趣味的设计风格。基于这一发现，Studio TM 决定将这种设计特色融入 Gruff 的品牌标志中，塑造出一个层次分明、充满活力的品牌形象。

　　在标志设计方面，Studio TM 采纳了分层的设计技巧，通过镜像效果的标志和 50∶50 的比例划分，创造出独特的视觉韵律。他们还精心挑选了高对比度的印刷材料，显著提升了标志的可辨识度和视觉冲击力。

　　在色彩运用上，Studio TM 深入挖掘了 Gruff 的品牌气质和业务属性，精选了既简洁生动又不失专业严谨的色彩搭配，确保符合建筑行业的专业形象的同时，也足以吸引目标客户群体的目光。

　　在字体设计环节，Studio TM 选择了简约且现代感十足的字形，与整体标志设计相映成趣。这种字形不仅清晰易读，还强化了 Gruff 品牌的专业精神和前卫态度。

　　经过 Studio TM 的周到设计及精心打造，Gruff 的品牌形象焕然一新。全新的视觉识别系统不仅完美体现了 Gruff 的设计哲学和业务亮点，也极大地提高了品牌识别力和市场影响力。现在，Gruff 的新形象已广受行业认可和高度评价，为公司的未来发展注入了新的动力，如图 4-18 所示。

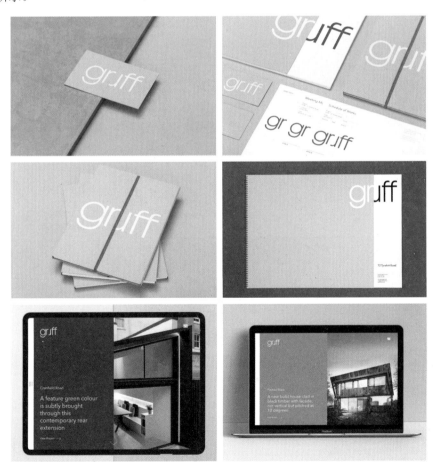

图 4-18　Studio TM 的视觉识别系统设计应用

绿色在视觉识别系统设计中的应用远不止一种简单的颜色选择。绿色是一种强有力的沟通工具，能够传递品牌的价值观，影响消费者的情感反应，并最终促进品牌与消费者之间的连接。设计师在视觉识别系统设计中应充分考虑绿色的多重含义和心理影响，以创造性和策略性的方式运用绿色，从而为品牌打造独特而有力的视觉形象。

▶ 4.3.5 橙色在视觉识别系统设计中的应用

橙色结合了红色的活力与黄色的快乐，象征着热情、创造力和冒险精神。在心理学上，橙色能够激发人们的好奇心和求知欲，同时也是一种非常具有吸引力的颜色。在视觉识别系统设计中，使用橙色可以立即抓住观众的视线，激发他们的兴趣和好奇心，从而促进品牌信息的传递。

1. 橙色在视觉识别系统设计中的应用

标志设计：橙色在标志设计中的应用可以增强品牌的辨识度。例如，一家充满活力和创新精神的企业可能会选择橙色作为其标志的主色调，以此来传达其品牌的活力和前卫性。

网站和应用程序界面：在数字化时代，橙色常用于网站和应用程序的界面设计中，尤其是在调用操作按钮或强调重要信息时。橙色能够引导用户的注意力，并鼓励用户进行交互。

广告和营销材料：橙色在广告设计中常用来吸引目标客户，尤其是在促销和折扣信息的表现上。橙色能够有效地传达紧迫感和购买的冲动。

包装设计：在产品包装上使用橙色可以增加产品的吸引力，尤其是对于食品和饮料行业。橙色能够唤起人们的食欲，使产品在货架上更加突出。

2. 橙色在视觉识别系统设计中的效果

提升品牌辨识度：橙色的独特性和醒目性使得它在众多品牌中脱颖而出，帮助消费者快速识别和记忆品牌。

激发情感共鸣：橙色所传达的积极、乐观的情感，能够与消费者建立情感联系，增强品牌忠诚度。

增强信息传递：在关键信息和呼吁行动的地方使用橙色，可以有效调动用户的注意力，提高信息的传达效率。

案例：社交空间 Spazio Maiocchi 品牌形象塑造

图 4-19 Spazio Maiocchi 品牌形象设计

Spazio Maiocchi 是米兰一个新的 1000 平方米的社交空间，将容纳艺术、设计和时尚。总部位于慕尼黑的工作室 Borsche 设计了视觉标识，包括标志、海报、请柬和 Spazio Maiocchi 的数字展示，如图 4-19 和图 4-20 所示。

橙色在视觉识别系统设计中的应用不仅仅是一种色彩的选择，更是一种策略性的品牌传达手段。通过恰当地运用橙色，设计师可以为品牌注入活力，激发消费者的情感反应，并在竞争激烈的市场中脱颖

而出。然而，橙色的使用也需要根据品牌的定位和目标受众进行精心规划，以确保其正面效应
的最大化。

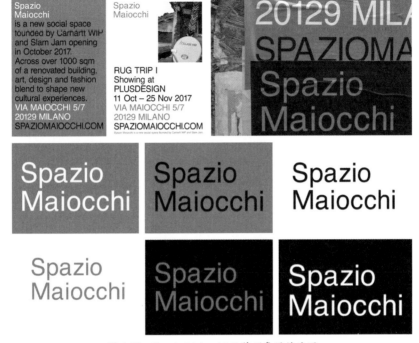

图 4-20　Spazio Maiocchi 品牌形象设计应用

▶▶ 4.3.6　灰色在视觉识别系统设计中的应用

灰色，作为一种介于黑与白之间的颜色，拥有丰富的层次和变化。从淡灰到深灰，不同的
灰度可以传达出不同的情感和信息。淡灰色给人以轻松、清新的感觉，而深灰色则显得沉稳、
庄重。这种多样性使得灰色能够适应各种不同的设计需求。

1. 灰色的平衡作用

在视觉识别系统设计中，灰色常常被用来平衡其他鲜艳的颜色。灰色的中性特质可以缓
和强烈的色彩对比，使整体设计更加柔和，易于接受。例如，在一个以鲜艳的红色和蓝色为主
色调的标志设计中，适当加入灰色可以降低色彩的饱和度，使标志看起来不那么刺眼，更加
稳重。

2. 灰色的和谐效果

灰色的和谐效果体现在它能够与大多数颜色搭配而不产生冲突。在视觉识别系统设计中，
灰色可以作为背景色，也可以作为辅助色，与其他颜色共同构成和谐的色彩组合。这种自然的
融合能力使得灰色成为创造专业和现代感设计的常用色彩。

3. 灰色在品牌形象构建中的作用

灰色在视觉识别系统设计中的应用不仅仅是为了美观，还承载着品牌形象的构建功能。灰
色通常与成熟、稳重、专业的品牌形象相联系。对于那些希望传达这些价值观的品牌来说，灰
色是一个理想的选择。无论是在名片设计、信头纸还是宣传册页中，灰色都能够有效地传达出
品牌的专业性和可靠性。

4. 灰色的创新应用

虽然灰色是一种传统的色彩，但在视觉识别系统设计中的创新应用却层出不穷。设计师通过将灰色与新材料和技术结合，创造出独特的视觉效果。例如，利用不同材质的纹理来展现灰色的深浅变化，或者通过数字技术实现灰色的动态变化，都为视觉识别系统设计带来了新的可能性。

案例1：泰国珠宝 OK-RM 视觉识别设计

总部位于伦敦的工作室 OK-RM 最近为泰国珠宝设计师 Patcharavipa Bodiratnangkura 设计了视觉标志。该标志强调一系列材料和印刷饰面，以体现珠宝的高品质美学，如图 4-21 和图 4-22 所示。

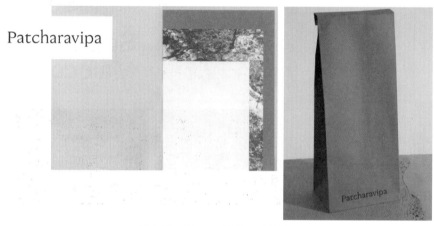

图 4-21　OK-RM 视觉识别设计

图 4-22　OK-RM 视觉识别设计应用

灰色在视觉识别系统设计中的角色不容小觑。灰色以独特的中性魅力、平衡和和谐的能力，以及在品牌形象构建中的重要性，成为设计师不可或缺的工具。灰色的灵活运用不仅能够提升设计的美感，还能够帮助品牌传达出正确的信息和价值观。在未来，随着设计理念和技术的不断发展，灰色在视觉识别系统设计中的应用将更加多样化和创新，继续为品牌塑造和传播贡献力量。

案例 2：APD 家具视觉识别系统设计

在竞争激烈的家具市场中，品牌形象的塑造和传播对于企业的长期发展至关重要。一家优秀的家具公司不仅要有出色的产品设计和制造能力，还需要通过独特的视觉识别系统来展现其品牌魅力和价值。下面介绍一个家具 VI 设计的成功案例——Argosy Product Division（APD）携手 New Studio，共同打造的独特品牌形象。

APD 是一家总部位于布鲁克林的家具制造商，隶属于 Argosy Design 公司。Argosy Design 以精湛的金属制品制造技术和对古典与现代美学的深刻理解而备受赞誉。APD 秉承了 Argosy Design 的优良传统，致力于创造融合古典与现代美学的家具产品，为消费者带来独特而高品质的家居体验，如图 4-23 所示。

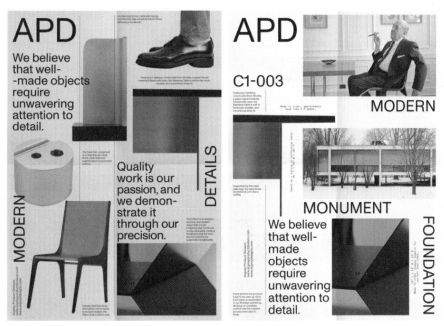

图 4-23　APD 家具视觉识别系统设计

为了进一步提升品牌形象和传播效果，APD 与国际知名设计团队 New Studio 展开密切合作，共同打造了独特的品牌视觉识别系统。New Studio 以卓越的设计能力和对品牌传播的深刻理解，为 APD 量身定制了一套独具特色的 VI 设计方案。

除了品牌标志设计，New Studio 还为 APD 设计了一系列的传播物料，包括产品目录、宣传册、广告海报等。这些传播物料在延续品牌标志设计风格的基础上，充分展示了 APD 的产品特点和设计理念。通过精美的图片和生动的文字描述，让消费者更加深入地了解 APD 的产品和品牌文化。在与 New Studio 的合作中，APD 不仅获得了独具特色的 VI 设计方案，还获得了品牌传播的专业指导。New Studio 凭借丰富的行业经验和专业知识，为 APD 提供了全方位的品牌传播策略建议，帮助 APD 在竞争激烈的家具市场中脱颖而出，如图 4-24 所示。

图 4-24 APD 家具 VIS 设计应用

在 VI 设计的全过程中，New Studio 深入剖析了 APD 的品牌理念与产品特性，通过巧妙的设计元素挑选与布局规划，精准而生动地呈现了 APD 的品牌魅力。在品牌标志的设计上，New Studio 运用了简洁且现代的字体搭配，结合精致的图形元素，不仅凸显了 APD 的高端品质，更彰显了其独有的设计风格。同时，品牌色彩的选择也高度契合 APD 的产品特性及目标消费者的偏好，主调采用温暖色调，成功营造出一个舒适而温馨的家居氛围。凭借其独特的品牌形象和卓越的产品设计，APD 赢得了广泛的市场认可与客户喜爱。这套独具特色的 VI 设计不仅显著提升了品牌形象及其市场竞争力，更为 APD 的持续发展注入了新的活力。

▶▶ 4.3.7　黑色在视觉识别系统设计中的应用

黑色通常与权力、优雅、神秘和深度联系在一起。在视觉识别系统设计中，黑色可以用来传达品牌的专业性和权威性，同时也能够激发消费者对品牌产品的好奇心和探索欲。黑色的稳重和经典使其成为许多高端品牌的首选色彩，如奢侈品、汽车和金融服务行业。

1. 黑色的视觉冲击力

在视觉识别系统设计中，黑色的强烈对比效果可以突出其他颜色，增强视觉冲击力。无论是黑白对比还是黑色与其他颜色的搭配，都能够有效地吸引观众的注意力，提升品牌标志的辨识度。此外，黑色背景上的明亮色彩可以产生强烈的视觉张力，使品牌形象更加鲜明和生动。

2. 黑色的功能性应用

在视觉识别系统设计中，黑色不仅具有象征意义和视觉冲击力，还具有实际的功能性质。例如，黑色的文字或图标在深色背景上可以提供良好的可读性，而在浅色背景上则可以形成鲜明的对比。黑色线条的使用可以划分空间，引导视觉流动，而黑色边框或图案则可以增加设计的层次感和细节丰富度。

案例：CAP Dept. 视觉识别系统设计

在品牌设计策划领域，每个成功的案例都是一次创意与策略的完美结合。总部位于慕尼黑的咨询公司每日对话（Daily Dialogue）为位于西班牙马德里的创意制作公司 CAP Dept. 打造了一款全新的标志，这一设计不仅体现了 CAP Dept. 的核心价值，还展示了品牌设计的无限可能。

在这次品牌设计策划中，Daily Dialogue 团队深入理解了 CAP Dept. 的业务特点和企业文化。他们认识到，CAP Dept. 不仅仅是一个创意制作公司，更是一个多元化的集合体，涵盖制作、工作室、照明、媒体、画廊、基金会和酒店等多个部门。因此，设计团队提出了一个基于灵活数字系统的解决方案，以代表这 8 个不同的部门，如图 4-25 所示。

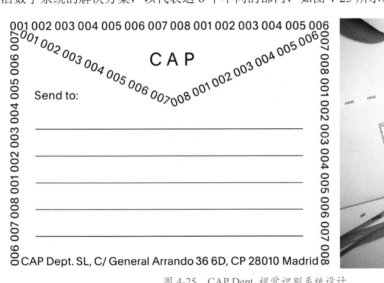

图 4-25　CAP Dept. 视觉识别系统设计

这一新标志的设计，既非正式又显得成熟而轻松，完美契合了 CAP Dept. 的视觉形象。它没有受到刻板指导方针的束缚，反而通过灵活的数字系统，巧妙地展示了 CAP Dept. 各个部门的特色和联系。这种设计不仅提升了品牌的辨识度，也使得品牌形象更加生动和有趣。

这次品牌设计策划的成功，离不开 Daily Dialogue 对市场需求和消费者心理的精准把握。他们深知，在当今这个信息爆炸的时代，一个独特且易于识别的品牌标志，对于企业来说至关重要。因此，他们在设计中注入了创新和差异化的元素，使得 CAP Dept. 的新标志能够在众多品牌中脱颖而出，如图 4-26 所示。

图 4-26　CAP Dept. 视觉识别系统设计应用

　　Daily Dialogue 还注重与 CAP Dept. 的紧密合作，确保设计方案能够完全符合企业的实际需求。他们通过深入的沟通和交流，充分了解了 CAP Dept. 的企业文化和经营理念，从而将这些元素巧妙地融入品牌设计中。

　　总的来说，Daily Dialogue 为 CAP Dept. 设计的这款新标志，不仅提升了品牌的知名度和影响力，还展示了品牌设计策划的无限魅力和价值。这一成功案例也为我们提供了一个宝贵的启示：在品牌设计策划中，只有深入理解企业需求和市场趋势，才能创造出真正符合企业特色的品牌形象，如图 4-27 所示。

图 4-27 CAP Dept. 视觉识别系统户外用品设计

　　黑色作为一种强大的设计工具，在视觉识别系统设计中的应用是多面的。它不仅能够传达品牌的核心价值，还能够提供强烈的视觉对比和功能性支持。设计师通过巧妙运用黑色，可以创造出既有深度又有影响力的品牌形象，让消费者在众多品牌中一眼识别并记住。然而，黑色的力量也需要谨慎驾驭，以确保设计的和谐与平衡。在视觉识别系统设计中，黑色不仅是色彩，还是一种策略，一种无声的语言，让品牌在竞争激烈的市场中独树一帜。

▶ 4.3.8　紫色在视觉识别系统设计中的应用

　　紫色是光谱中最后被人类眼睛感知的颜色，它融合了红色的激情与蓝色的冷静，代表着奢

华、智慧、灵性和权力。在色彩心理学中，紫色常常与皇室、精神和宗教联系在一起，能够激发人们的深层思考和创造力。在视觉识别系统设计中，恰当地运用紫色可以提升品牌的档次，传递出一种超越日常的独特体验。

1. 紫色在视觉识别系统设计中的应用原则

品牌定位与色彩策略：在使用紫色之前，设计师需要深入了解品牌的核心价值和目标受众。紫色适合那些追求高端、专业或富有创新精神的品牌。例如，科技公司、艺术机构和奢侈品品牌等，都可以通过紫色来强化其行业地位和品牌个性。

色彩搭配的艺术：紫色与其他颜色的搭配需要谨慎考虑，以保持设计的和谐与平衡。与暖色调的黄色或橙色搭配，可以营造出活力与温暖的感觉；而与冷色调的蓝色或绿色搭配，则能够强调清新与自然的意象。设计师应根据品牌的气质和传达的信息来选择合适的配色方案。

色彩的强度与明度调整：紫色的明度和饱和度变化可以极大地影响视觉效果。深紫色通常给人以稳重、奢华的感觉，适合用于高端品牌的标志或重要信息点。浅紫色则显得更加柔和、梦幻，适合用于背景或辅助图形，为设计增添一抹温柔的色彩。

2. 紫色在视觉识别系统设计中的创意应用

标志设计：紫色在标志设计中的应用可以增强品牌的识别度。例如，通过将紫色与其他色彩结合，创造出独特的图形语言，或者利用紫色的渐变效果，展现出品牌的动力和发展愿景。

网站与界面设计：在网站和界面设计中，紫色可以用来引导用户的视线，突出重要的按钮或链接。同时，作为背景色或辅助色，紫色也能够营造一种沉浸式的用户体验，让用户在浏览过程中感受到品牌的个性和风格。

包装与宣传材料：紫色在包装设计中可以作为一种强调色，突出产品的特点或品牌的特色。在宣传材料中，紫色的运用应该恰到好处，以避免过于强烈的视觉冲击，应该作为一种优雅的点缀，提升整体的设计感。

案例：利兹艺术地图

在英国的文化名城利兹，一幅独特的艺术地图以创新的设计和丰富的内涵，为市民和游客打开了一扇了解城市艺术文化的新窗口。这幅地图名为"利兹艺术地图"，由知名品牌设计策划公司——索尔工作室精心设计和发起，成为利兹市画廊、工作室和商店的艺术指南，让人们在繁忙的都市生活中找到艺术的栖息地，如图4-28所示。

图 4-28　利兹艺术地图设计

利兹艺术地图的诞生，源自对城市视觉艺术和当代艺术文化的深度理解和热爱。作为利兹艺术有限公司的一部分，该地图旨在通过慈善活动、出版物和数字资源等多元化方式，推广和普及艺术知识，让更多人能够感受到艺术的魅力和力量，如图4-29所示。

图 4-29　利兹艺术地图应用

　　紫色在视觉识别系统设计中不仅是一种颜色，还是一种情感的表达，一种品牌态度的象征。设计师通过对紫色的巧妙运用，可以让品牌在竞争激烈的市场中脱颖而出，让消费者在无数的视觉信息中记住并爱上一个独特的品牌形象。紫色，作为一种强大的视觉工具，在视觉识别系统设计中的应用值得每位设计师深入探索和精心打造。

▶▶ 4.3.9　棕色在视觉识别系统设计中的应用

　　棕色，作为一种接近大地的色彩，常常被联想到稳定、可靠和安全感。在视觉识别系统设计中，棕色的应用往往能够传达出品牌的专业性和信任感。棕色不像红色那样热烈，也不似蓝色那样冷静，却有着自己独特的温润与质朴。棕色的情感表达力在于它的内敛与含蓄，它不张扬，却能深入人心。

1. 棕色在视觉识别系统设计中的应用原则

在视觉识别系统设计中运用棕色，设计师需要遵循一定的原则。首先，棕色作为中性色彩，应与其他颜色搭配使用，以突出其调和的特性。其次，根据品牌的定位和行业特点，选择合适的棕色调，以确保色彩与品牌形象的一致性。最后，控制棕色的使用比例，避免使用过多而显得沉闷，或使用过少而失去其应有的效果。

2. 棕色在视觉识别系统设计中的具体应用

标志设计：棕色可以作为标志的主色调，或者用于强调特定的元素，以此来展现品牌的稳重与成熟。

名片与信纸：在名片和信纸的设计中，棕色常用于边框或水印，增添一份专业与尊贵的感觉。

包装设计：棕色在包装设计中的应用，可以营造一种复古和手工艺的风格，特别适合有机产品和手工制品。

网站与界面设计：在网站或应用程序的界面设计中，棕色通常用作背景色或辅助色，帮助用户集中注意力，同时提供舒适的视觉体验。

案例：Roundhouse 线上媒体平台品牌形象设计

Only 机构为 Roundhouse 设计的品牌形象，巧妙地以字母 T 组合为核心元素，简洁直接而富有力量，与电台的内容风格高度契合。这一设计灵感源自动态平衡杆的移动，不仅象征着电台内容的灵活多变和年轻一代的生机勃勃，还深层反映了 Roundhouse 传播的核心理念——拥抱个性，鼓励创新。

在品牌视觉语言的构建上，Only 机构运用了花押字美学，结合具有强烈表现力的排版设计，将电台的独特气质与年轻人的活力完美融合。这种视觉创新不仅提升了电台的整体形象，也使其在众多在线广播电台中脱颖而出，如图 4-30 和图 4-31 所示。

图 4-30　Roundhouse 品牌形象设计

图 4-31　Roundhouse 品牌形象设计应用

棕色在视觉识别系统设计中不仅是一种色彩的选择，它是一种策略，是沟通品牌与消费者的桥梁。当设计师巧妙地运用棕色时，它能够为品牌带来稳定与信任的氛围，同时也能够展现出设计的深度与细节。在未来，棕色将继续在视觉识别系统设计中扮演重要角色，以其独有的温暖和智慧，为品牌故事增添更多色彩。

4.4　视觉识别系统中的用品设计

视觉识别系统中的用品指的是那些带有企业或品牌标志的物品，可以是办公用品、宣传材

料、制服、交通工具、礼品等。这些用品不仅在日常使用中展现其实用价值，还通过统一的视觉元素传递出企业的文化和品牌理念。它们是企业形象的"行走的广告"，能够在不经意间吸引公众的注意力，增强品牌的可识别性。

　　创意设计是视觉识别系统用品的灵魂。一个好的设计能够让用品从平凡的日常中脱颖而出，成为引人注目的焦点。创意设计不仅体现在用品的外观设计上，还包括材料选择、功能性考量及环保理念的融入。一个富有创意的设计能够让消费者在使用用品的同时，感受到品牌的独特魅力和深层价值，如图 4-32 所示。

图 4-32　视觉识别系统中的用品设计

▶ 4.4.1　视觉识别系统中的办公用品设计

在办公用品设计中，视觉识别系统的应用不仅仅是简单地复制标志或颜色，而是在深刻理解品牌的核心价值观和精神内涵的基础上，将这些抽象的概念转化为具体的设计元素，融入信封、文件袋、名片、笔筒、便签本等日常用品中。

1.信封和信纸

美国诗歌基金会视觉形象设计，是由"诗歌"这个词构成的分成三行两字母的结构。根据设计师的说法，这种标准形式采用了不同的印刷形式，即"正式的和非正式的，传统的和激进的，大胆的和微妙的"，如图 4-33 所示。

图 4-33　信封和信纸设计

2.名片

纽约 Pentagram 团队为美国组织诗歌基金会设计了一种新的视觉形象，是一个完全基于印刷的视觉识别系统设计。该组织总部设在芝加哥，是一个文学团体和出版商，旨在提高人们对诗歌艺术的认识，如图 4-34 所示。

图 4-34　名片设计

案例 1：海地国家政府形象设计

为了改变其国际形象，从一个接受援助的国家转变为一个充满经济机遇的国家，海地需要一个独一无二的国家品牌。

基于海地标志性的文化，以及其土地和自然概念，一个全新的品牌身份被精心打造出来。这个品牌身份不仅与海地人民紧密相连，也向世界推广了他们的文化，使海地的独特魅力得以绽放，如图 4-35 所示。

旧标志 新标志

图 4-35　海地国家政府形象设计

案例 2：澳大利亚 Tyro 银行视觉识别系统设计

 Tyro 是澳大利亚的一家银行，该品牌的口号是"更好的商业银行"，新标志保持了小写字母和几何设计风格，这个视觉识别系统设计希望能使企业主能够专注于他们的激情：点燃业务，如图 4-36 所示。

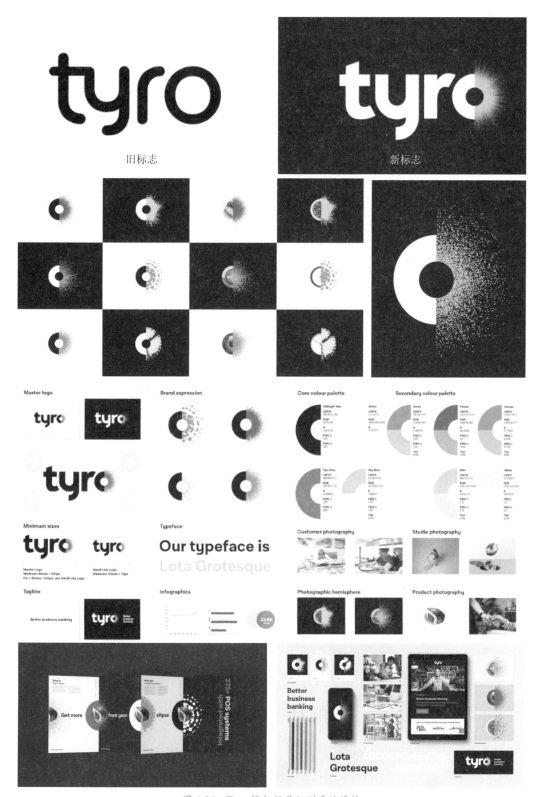

图 4-36　Tyro 银行视觉识别系统设计

案例3：森林探险公司视觉识别系统设计

　　Go Ape 是英国的一个"森林探险"公司，业务包括组织森林探险、团建、露营、公司聚餐等一系列野外活动。Go Ape 推出了伦敦小鹰公司设计的新标志设计，如图4-37所示。

旧标志

新标志

图4-37　森林探险公司标志

　　这个标志体现了 Go Ape 品牌大胆、有趣和冒险的个性。与老版本的标志相比，新标志的排版更加有趣，通过向上倾斜的文字，G 的箭头与其他文字很好地融合在一起。设计师说：这个标志唯一奇怪的地方就是"O"的下画线，这使得"O"看起来更小了，但它给人的感觉是应该有一些不明确的额外含义或目的。尽管如此，我并不真的介意它，因为我喜欢标志堆叠的单一性，如图4-38所示。

图4-38　森林探险公司视觉识别系统设计

4.4.2　视觉识别系统中的服装设计

在服装设计中，意味着每件衣服都成为了品牌故事的一部分，每件作品都是对品牌形象的强化。设计师不再只是创造衣服，而是在创造一个有凝聚力的视觉叙事。

案例 1：芝加哥 White Sox 职业棒球队品牌形象设计

芝加哥 White Sox（白袜队）是一支坐落于伊利诺伊州芝加哥的美国职业棒球队。作为美国职业棒球大联盟（MLB）中央赛区的一员，白袜队的标志以其独特性而著称。标志中的字母轮廓呈现出微小的起伏，这不仅是对棒球丰富的美学历史上不完美的一种认可，同时也创造了一个具有独特个性的标志，如图 4-39 和图 4-40 所示。

1947　　　　　　1987-1990　　　　　2019

图 4-39　White Sox 职业棒球队标志

图 4-40　White Sox 职业棒球队品牌形象设计

案例 2：Gojek 叫车服务品牌形象设计

　　Gojek 这款应用是一个拥有超过 20 项服务的打车服务平台，是东南亚地区服务数百万用户的领先技术平台。这个标志的设计构思如下：新标志建立在用户熟悉的服务基础之上，并选择了一个不那么直白的图标。该标志看起来像一个电源按钮；最有趣的是，从上面看就像一个 Gojek 司机。将图标解释为放大镜是非常聪明的，如图 4-41 所示。

旧标志

新标志

图 4-41　Gojek 叫车服务品牌设计

▶ 4.4.3　视觉识别系统中的交通工具设计

视觉识别系统中的交通工具设计追求时尚与美观。设计师将时尚元素融入交通工具设计中，使其不仅具有实用性，还具有一定的审美价值。

案例 1：西班牙邮政的视觉识别系统设计

该标志的特点是一个精致的后喇叭符号，顶部有一个经过修饰的皇冠，简化的十字架有助于识别，如图 4-42 所示。

案例 2：英国电信集团（BT Group）的视觉识别系统设计

该标志采用了更大胆的字体，圆形的字体在符号中留出了空白，这使得标志可以在多个背景上打印，用作图像的固定装置，如图 4-43 所示。

图 4-42　西班牙邮政的视觉识别系统设计

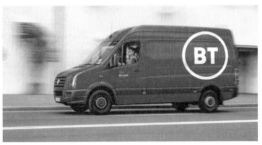

图 4-43　英国电信集团（BT Group）的视觉识别
系统设计

案例 3：欧洲电梯品牌 Access 标志设计

Access 是欧洲领先的楼梯电梯、家用电梯和平台电梯解决方案提供商。设计师巧妙地强调了字母"A"和"C"之间的间隔。尽管从数学角度来看，它与其他字母间的间隔相同，但由于字母"A"的"腿部"在视觉上产生了一个更大的空隙，使得这一间隔显得更为明显，如图 4-44 所示。

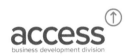

图 4-44　欧洲电梯品牌 Access 标志设计

▶▶ 4.4.4 视觉识别系统中的环境和导视设计

在环境和导视设计中，设计师不仅要考虑信息的可读性和识别性，更要与整体环境和谐共存，甚至成为亮点。

案例：房地产小区的导视牌设计

这是一个高档住宅小区的导视系统视觉识别系统设计，业主要求具有豪华、高级感的色调和简洁的视觉效果，如图 4-45 和图 4-46 所示。

图 4-45 房地产小区的导视牌设计

图 4-46 房地产小区的导视牌设计

4.5 视觉识别系统的方案设计过程

为企业设计视觉识别系统，最重要的是呈现出一套视觉识别系统说明书，旨在详细介绍视觉识别系统设计方案，阐述其背后的创意理念、设计元素、应用规范及预期效果，确保品牌形象的一致性和辨识度。视觉识别系统设计方案要以"清晰传达品牌核心价值"为指导思想，力求通过视觉元素的有机组合，传达出品牌的独特性和专业性。

▶ 4.5.1 视觉识别系统设计的准备阶段

1. 成立项目组
首先要成立视觉识别系统项目工作组，以工作组长（宏观把握视觉表现与理念的结合）为

核心，其他组成成员有以下分工。

- 创意总监（负责把握视觉设计的方向）。
- 视觉识别系统总监（确保设计项目的可执行性）。
- 设计师（负责视觉识别系统设计项目）。

2. 理解消化品牌理念

通过对企业内部调研。以及对高层管理人员访谈结合品牌定位结论，将多方位收集到的信息加以分析、讨论、总结，并明确企业核心价值观、核心竞争力，深入挖掘并提炼"关键"点，寻求品牌定位与视觉表现的结合方向。

3. 搜集企业相关信息

同行业视觉形象分析，找出视觉形象差异。

4. 组织项目工作会议

讨论并确定视觉识别系统视觉基本表现形式，组织项目组成员，通过对企业内部的调研问卷，一对一访谈、总结、分析，并进一步了解视觉识别的表现形式。

5. 进入具体的视觉设计阶段

通过对企业内部的前期调研、访谈及企业视觉形象分析等，深入了解最终明确品牌自身视觉表现的方向，如何突出自身优势。

▶▶ 4.5.2　视觉识别系统设计的开发阶段

视觉识别系统的设计开发包括品牌标志创意设计、基础要素系统开发、应用系统设计开发。

1. 品牌标志创意设计

品牌标志（品牌标志是企业视觉识别中的核心要素，品牌在对外视觉传播中标志的使用及展示率是最高的，因此品牌是否能通过标志这个"窗口"向公众展示出品牌核心价值观、品质、信赖感，是至为重要的，是建立品牌形象的第一步，也是品牌最重要的资产。

品牌标志设计工作流程如下：

（1）前期调研

- 从甲方了解并明确企业的特质、战略规划、核心竞争力、核心价值观等。
- 与决策层深入交流（电话、访谈、问卷）。
- 总结、分析前期调研结果（是否具备升级条件），确立标志创作方向。

（2）明确视觉表现方向

- 综合多方面调研资料，明确品牌形象表现的战略性方向。
- 形成创意，深入挖掘并提炼表现元素。

（3）具体设计工作展开

- 品牌标志初稿确定。
- 探讨、测试品牌标志（初稿）的各种表现方式。

（4）标志的应用表现设计

- 启动标志法律保护工作（向国家相关机构申请商标注册）。
- 建立标志规范系统（标准色、复色、单色等）。
- 品牌标志设计工作结束，进入视觉识别基础要素系统设计阶段。

2. 基础要素系统开发

基础要素系统包含 6 个组成部分，这 6 个组成部分之间的关系环环相扣，缜密、严谨、系统，是视觉形象在应用延展中风格保持高度统一、协调一致的保障。

（1）品牌标志品牌标志是通过意义明确的统一标准视觉符号，将经营理念、企业文化、经营内谷、企业规模、产品特性等要素，传递给社会公众的图案和文字，是建立企业形象和品牌形象的第一步，也是企业重要的形象资产。

（2）品牌标准字。品牌标准字的设计制定，是以标准字的字体结构、角度，比例等空间关系经过精细化设计，强化与图形标志的一致性，在传播过程中具有等同图形标志的识别作用。

（3）品牌标准色。品牌标准色的设定由标志的基本色彩而来，在此基础上为满足标志的多元表现形式，制作工艺及在各种媒体，各种环境中的表现形态；需指定品牌辅助色系，为保证标准色及辅助色后期执行的精确度、色彩还原度，特将色彩划分为 3 种模式并具体数值化，这 3 种色彩模式分别为 CMYK 模式、RGB 模式和 PANTONE（专色）模式。

（4）品牌辅助图形。辅助图形的设定强化了品牌视觉核心标志的视觉感染力，辅助图形的提炼来自于标志自身基本元素或品牌理念，辅助图形辅助品牌标志传播，有等同标志视觉识别的作用。

（5）品牌基本信息。品牌基本信息包括名称、地址、电话、传真、邮编、邮箱、网址等基本传播要素组合，以满足不同媒体传播的应用需求。

（6）品牌专用字体。品牌专用字体的制定是强化视觉识别系统视觉信息的完成性，此部分规划包括各种印刷排版专用字体。

3. 应用系统设计开发

应用系统设计工作需根据具体项目数量制定。应用系统开发是根据要素设计的原理性、缜密性、科学性、艺术性在其基础上延展视觉风格，提升视觉识别系统视觉识别的表现力，是基础系统规范化的进一步升华，两者之间相互依托，确保视觉形象通过艺术化延展到各个媒体中，保持高度协调一致。

▶ 4.5.3　提交视觉识别系统标准化手册

在视觉识别标准化手册设计项目工作完成，向企业方进行展示（形式以 PPT 或 PDF 投影形式进行）。提交形式以成品手册结构进行讲解、阐述 VI 视觉识别设计的原理及手册结构等。经双方沟通修正，确定进入下一阶段工作。VIS 标准化手册内容如下：

1.VIS 基础设计项目

（1）企业标志设计

- 企业标志及标志创意说明。
- 辅助色。
- 辅助图形。
- 标志标准化制图。

（2）企业标准字体

- 企业全称和简称中文字体方格坐标制图。
- 企业全称和简称中英文混合字体。

（3）企业专用印刷字体

- 企业专用印刷字体（中文）。

- 企业专用印刷字体（英文）。

（4）基本要素组合规范

- 标志与标准字组合（横式）。
- 标志与标准字组合（坚式）。

2. VIS 应用设计项目

- 名片。
- 便签。
- 薪资袋。
- 文件袋。
- 档案袋。
- 笔。
- 胸牌。
- 笔记本。
- 公司旗及旗座。
- 形象墙。
- 信封。
- 信纸。
- 手提袋。
- 汽车外观。
- 服饰。
- 门头。
- 指示牌。
- 环境隔断等。

第5章
产品包装设计

产品包装不仅仅是保护商品的简单外衣，还是品牌形象构建和市场营销的重要组成部分。一个优秀的包装设计能够无声地吸引消费者的目光，传递品牌信息，甚至影响消费者的购买决策。下面介绍产品包装设计的重要性，以及如何通过创意和策略性的包装设计提升品牌价值。

产品包装设计是一个复杂而细致的过程，要求设计师不仅要有创意思维，还要有深厚的市场洞察力和跨文化交际能力。一个好的包装设计能够无声地讲述品牌故事，建立情感联系，并最终促进产品的销售。因此，包装设计不应被视为次要的附加品，而应作为品牌传播策略的核心部分，得到充分的重视和投入。图5-1所示为产品包装设计。

图 5-1　产品包装设计

5.1 包装设计的多重功能

　　包装设计不仅关乎美观，还承载着多重功能，如图 5-2 所示。首先，包装设计必须确保产品的安全，防止物理损害、化学变化或微生物污染。其次，包装设计需便于运输、存储和展示，以适应不同的销售环境。最重要的是，包装设计必须能有效地传达品牌信息，包括品牌标志、产品特性、使用说明等，同时激发消费者的购买欲望。

图 5-2　包装设计的多重功能

5.2 创意与品牌定位的结合

　　创意是包装设计的精髓。一个有创意的包装设计能够让产品在众多竞品中脱颖而出。然

而，创意并不是无的放矢，它必须基于品牌的定位和目标市场。设计师需要深入理解品牌的核心价值和目标消费者的心理，将这些元素融入包装设计中，以确保设计与品牌的整体形象相符合，同时吸引目标消费者群体，如图 5-3 所示。

图 5-3　创意与品牌定位

5.3　色彩、形状与材质的运用

　　色彩是包装设计中最直接、最有力的视觉元素之一。不同的色彩能够激发不同的情感反

应，因此，选择合适的色彩对于传递品牌信息至关重要。形状设计同样重要，它不仅关系包装的实用性，还能影响消费者的感知。例如，圆润的形状通常给人温和、亲切的感觉，而锐利的线条能传达出现代和高端的形象。此外，材质的选择也不容忽视，环保材料不仅体现了品牌的社会责任，还能满足越来越多消费者对可持续产品的需求，如图 5-4 所示。

图 5-4　色彩、形状与材质的运用

▶▶ 5.3.1　包装设计中的色彩魅力

在商场货架上，一个独特的色彩组合能够无声地诉说故事，悄然间捕获消费者的目光。色彩不仅是视觉艺术的一部分，还是产品包装设计中的一种强有力的非言语沟通方式。色彩通过情感与心理的诱导，影响消费者的决策过程，甚至左右产品的市场命运，如图 5-5 所示。

图 5-5　包装设计中的色彩设计

色彩心理学揭示了不同颜色如何影响人的情绪和行为。例如，红色通常与激情、活力联系在一起，而蓝色则给人以平静、可靠的感觉。设计师通过对色彩心理学的深入理解，能够在包装设计中运用特定的颜色来激发消费者特定的情绪反应，从而促进产品信息的传达和品牌形象的建立。优秀的包装色彩设计如图 5-6 所示。

图 5-6 优秀的包装色彩设计

产品包装的色彩设计不仅仅是为了吸引消费者的目光,更重要的是要与消费者建立情感上的联系。温暖的色调可以唤起家的温馨,激发消费者对舒适生活的向往;而清新的绿色调则可能让人联想到自然和健康,增加产品的吸引力。设计师通过巧妙的色彩搭配,使消费者在不自觉中产生情感共鸣,进而对产品产生好感,如图 5-7 所示。

图 5-7 让消费者产生好感的设计

　　色彩对消费者的购买决策有着不可忽视的心理影响。例如，折扣和促销常用醒目的红色或橙色标志来刺激紧迫感；高端产品则可能选择低调的金色或黑色来传递奢华感。设计师通过对色彩心理效应的运用，可以引导消费者的注意力，激发其购买欲望，甚至影响其对产品品质的判断，如图 5-8 所示。

<center>图 5-8　能够促进营销的包装设计</center>

　　在实际的包装设计案例中，可以看到色彩创意的广泛应用。例如，某品牌的果汁饮料采用了明亮的水果色系，直观传达了产品的新鲜和天然特性；另一款香水则通过优雅的紫色调，传递出神秘和高贵的品牌形象。这些成功的案例证明，恰当的色彩运用能够有效提升产品的市场竞争力，如图 5-9 所示。

<center>图 5-9　包装的成功案例</center>

色彩在产品包装设计中的魅力不容小觑。色彩是一种强大的沟通工具，能够直接影响消费者的情感和心理，进而影响购买行为。设计师需要深入理解色彩心理学，并结合品牌定位和目标市场的特定需求，创造出既有视觉冲击力又能有效传达信息的包装设计。通过色彩的魔力，产品可以在激烈的市场竞争中脱颖而出，赢得消费者的青睐。

▶▶ 5.3.2　包装设计中的形状艺术

在当今这个视觉驱动的市场中，产品包装不再仅仅是保护内容的简单容器，它已经成为一种沟通工具，能够无声地吸引消费者、传达品牌信息，并影响购买决策。在包装设计的众多元素中，形状是最为直观和先入为主的一环。一个独特且吸引人的包装形状能够使产品在竞争激烈的货架上脱颖而出。下面介绍产品包装设计中形状的重要性，以及如何通过创意和策略性的设计来提升产品的吸引力，如图 5-10 所示。

图 5-10　包装设计中的形状艺术

包装形状对消费者的心理有着深刻的影响。圆润的形状通常给人以舒适、温馨的感觉，而棱角分明的形状则传递出现代、专业的印象。设计师必须理解目标受众的心理预期，并据此设计出能够触动他们的包装形状。例如，儿童产品往往采用活泼、有趣的形状，以吸引小朋友的注意力；高端化妆品可选择简洁、优雅的线条，以体现其产品的奢华感，如图 5-11 所示。

图 5-11　活泼、有趣的包装设计

包装形状是品牌形象构建的关键部分。一个标志性的包装形状可以成为品牌的视觉符号，让消费者在众多品牌中迅速识别出特定的产品。例如，可口可乐的曲线瓶身和绝对伏特加的独特透明瓶都是品牌识别的典范。设计师在设计时需要考虑到形状与品牌核心价值的关联性，确保包装形状能够有效地传达品牌信息，如图 5-12 所示。

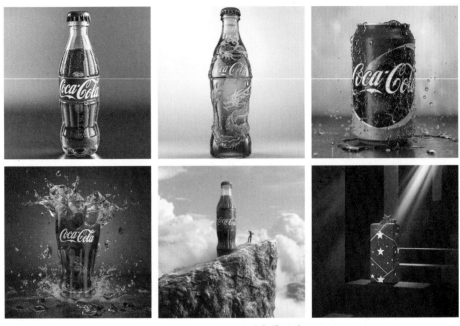

图 5-12　可口可乐的包装设计

　　除了美观和品牌形象，包装形状还必须考虑实用性。包装应该方便消费者携带、使用和存储。例如，一些食品包装设计成易于打开、重新密封的形状，以保持产品的新鲜度；旅行装产品采用紧凑、便于携带的设计。实用性不仅提升了用户体验，也增加了产品的附加值，如图 5-13 所示。

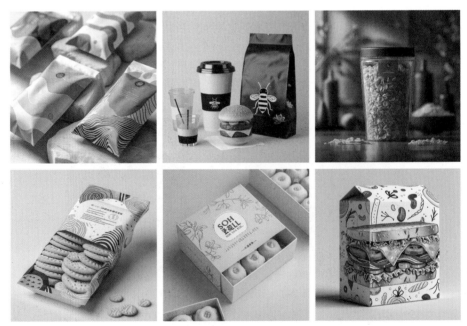

图 5-13　食品包装设计

　　随着科技的发展和消费者需求的变化，包装形状也在不断创新。可持续性成为设计趋势之一，越来越多的包装采用可回收材料，或者设计成可以减少材料使用的形状。此外，数字化技

术的引入也为包装形状提供了新的可能，如通过 3D 打印技术制作复杂而精细的包装形状，如图 5-14 所示。

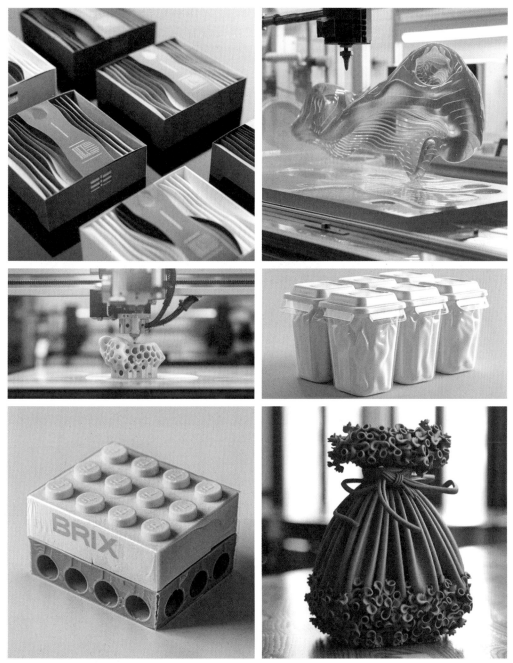

图 5-14　通过 3D 打印技术制作的包装

产品包装设计中的形状是一个多层次、多维度的创作领域，不仅关乎美学，还涉及心理学、品牌策略和实用功能。一个成功的包装设计能够在形状上吸引消费者的眼球，同时传达品牌价值，并提供良好的使用体验。因此，设计师在设计包装时，必须综合考虑形状的心理影响、品牌形象、实用性及市场趋势，创造出既有创意又具市场竞争力的包装设计。

5.4 文化元素的融合

文化元素是指那些能够体现特定地区、民族或社会群体文化特征的符号、图案、色彩、文字等视觉元素。文化元素是人类历史和文化传承的重要组成部分，具有强烈的识别性和情感共鸣力。在产品包装设计中融入文化元素，可以帮助产品在众多竞品中脱颖而出，同时传递品牌的文化理念和价值主张，如图 5-15 所示。

图 5-15　包装设计上的文化元素

▶ 5.4.1　融合文化元素的设计策略

设计师通过巧妙地将文化元素融入包装设计中，不仅赋予了产品独特的个性和故事性，还让消费者在购买和使用过程中体验到一场文化的盛宴。

1. 本土化设计策略

包装设计的本土化设计策略是挖掘产品的地域特色，如使用当地的传统图案、色彩或建筑元素，让消费者一眼就能识别出产品的文化背景，如图 5-16 和图 5-17 所示。

图 5-16　融合文化元素的设计

图 5-17　融合文化元素的设计

2. 节日主题策略

包装设计的节日主题策略是利用节日的文化象征，如春节多使用红色和金色，以此吸引消费者的注意并激发购买欲望，如图 5-18 所示。

图 5-18　融合节日主题的包装设计

3. 历史典故策略

包装设计的历史典故策略是引用历史人物、事件或传说，让包装讲述一个故事，增加产品的文化深度和教育意义，如图 5-19 所示。

图 5-19　融合历史典故的包装设计

4. 艺术合作策略

包装设计的艺术合作策略是与艺术家合作，将艺术作品融入包装设计中，提升产品的艺术价值和收藏价值，如图 5-20 所示。

图 5-20　艺术家合作的包装设计

5.4.2　文化元素在包装设计中的应用案例

产品包装设计中的文化元素是品牌与消费者之间沟通的桥梁，不仅能够增强产品的市场竞争力，还能够促进文化的传播和交流。在尊重和传承文化的同时，设计师应不断创新，使包装设计成为文化与商业完美融合的艺术品，为消费者带来更加丰富和深刻的品牌体验。下面介绍一些文化元素应用得当的优秀作品。

5.4.3　茶叶包装设计应用案例

在中国传统文化的璀璨宝库中，茶文化以深厚的历史底蕴和独特的审美情趣，成为流传千古的文化符号。中国传统纹样，以淡雅的色彩、流动的线条和深远的意境，被誉为东方艺术的瑰宝。当这两者相遇，便诞生了一种新的艺术形式——将中国纹样元素融入茶叶包装设计，不仅展现了茶文化的悠久历史和雅致风情，更为品茗之余增添了一抹艺术的韵味，如图 5-21 所示。

中国纹样元素在茶叶包装设计中的运用，是对传统艺术的一种现代诠释。设计师精心挑选了中国纹样中的山水、竹石、花鸟等元素，这些元素不仅代表了自然的美好，也寓意着茶文化的清净和超然。在包装材质的选择上，可以采用宣纸、丝绸等传统材料，以增强文化质感。图案的设计则应注重线条的流畅与墨色的深浅变化，使整个包装既有中国纹样的灵动，又不失茶文化的内敛，如图 5-22 所示。

图 5-21　茶叶包装设计应用案例

图 5-22　中国纹样元素在茶叶包装设计中的运用

　　水墨画的雅致与茶文化的清新自然相得益彰。在茶叶包装设计中，通过水墨画的意境来传达一种宁静致远的生活态度，这正是现代人所向往的生活方式。设计师可以运用留白技巧，让包装设计中的水墨画元素与空白处形成对比，营造出一种空灵、宁静的美感，使消费者在视觉上就能预感到品茶时的心灵感受，如图 5-23 所示。

图 5-23　水墨画在茶叶包装设计中的运用

　　将中国传统水墨画元素融入茶叶包装设计，不仅是一种创新的艺术尝试，更是对中国传统文化的一种传承与发扬。这种设计不仅能吸引消费者的眼球，还能让消费者在享受茶香的同时，感受到中国传统文化的魅力。茶与墨的结合，是一场跨越时空的对话，是一次心灵与艺术的交融，它让人们在繁忙的现代生活中，依然能够品味到那份来自古代的雅致与宁静。

▶ 5.4.4　酒类包装设计应用案例

在琳琅满目的酒类产品中，包装设计不仅是一种商业策略，还是文化传达的桥梁。一瓶酒，从标签到色泽，从纹样到形状，都是对其原产地文化的一次精致演绎。下面介绍不同国家特色纹样和色彩如何赋予酒类产品独特的文化魅力。

案例：嘉士伯集团旗下啤酒品牌包装设计

作为嘉士伯集团旗下的一个专业啤酒品牌，雅各布森以母公司创始人雅各布·克里斯蒂安·雅各布森的名字命名。这个品牌根植于最初的嘉士伯啤酒厂的底蕴中，位于丹麦哥本哈根，并拥有全球最大的酵母研究机构，该研究机构隶属于嘉士伯的研究中心。

雅各布森啤酒厂的运作类似于工艺啤酒厂（但规模更大），通过定期推出新的啤酒、尝试不同的味道和组合，以及提供一系列季节性和固定产品。2023 年，雅各布森在丹麦 Glostrup 的蒙特多设计周上推出了全新的品牌形象和包装设计，如图 5-24 所示。

图 5-24　嘉士伯集团旗下啤酒品牌

自 2005 年成立以来，嘉士伯旗下的专业啤酒品牌雅各布森一直稳居丹麦市场的领导地位。然而，随着时间的推移，啤酒市场经历了显著变化，新的竞争者不断涌现。截至 2018 年，丹麦已有 200 多家啤酒厂推出了超过 1800 种新啤酒，激烈的竞争使得雅各布森的品牌形象显得略微模糊不清。因此，迫切需要对雅各布森进行重新塑造，赋予其全新的视觉风格和身份认同。

在重塑过程中，必须保留雅各布森的核心元素，如标志性的瓶形、徽标及创始人雅各布森的形象，同时注入现代气息。借鉴嘉士伯专家的想法，认识到味道也可以通过形状和颜色来表达。每款啤酒都由一位感官学家进行细致分析，分析结果被转化为一种独特的图案，体现在 Montoro 项目页面的标志上。这些标志以不同的颜色呈现，形成鲜明对比，采用旧工具绘制而成，细节丰富。

过去的标志存在一些设计问题，例如，高精度的创始人（雅各布森先生）的肖像插画和低对比度的字体颜色，其时髦的文字标记和印章式的处理方法为新标志的演变提供了坚实基础。设计师认为，尽管许多公司、产品或服务不希望在其标志上展现一个老年人形象，但如果确实需要，这或许是最好的方法。由 Marcos Navarro 绘制的创始人画像避免了因年龄而显得过时，通过丰富的皱纹和时尚的面部毛发处理，展现出非凡的魅力，特别是头发的质地处理堪称一绝。

关于雅各布森的形象已经谈得够多，更值得一提的是 wordmark，它基于旧版本的花式衬线结构，采用了一种非常漂亮且独特的排印方式，打破了旧工具对类别的限制。名字中的每个字母都经过精心考量，无论是直线还是曲线应用，都展现出同样的出色效果。印章中所有元素的最终组合看起来非常完美，散发出历史和传承的气息（尽管它只是一个拥有 14 年历史的啤

酒厂），如图 5-25 所示。

图 5-25　嘉士伯集团旗下啤酒品牌标志设计

　　在附加元素设计中，一些额外的元素为应用程序和网站增添了一抹亮丽的火花。特别是啤酒花的形状设计得非常出色。

　　自定义字体系列由 Old Tool 设计，展现出了非凡的魅力。这一系列字体在宽度、压缩和规则性方面均表现得相当出色，并包含了一些极具趣味性的字符，如"R"和"K"。如果这种字体上市销售，消费者一定会毫不犹豫地购买，如图 5-26 和图 5-27 所示。

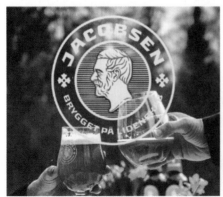

图 5-26　嘉士伯集团旗下啤酒品牌标志设计应用

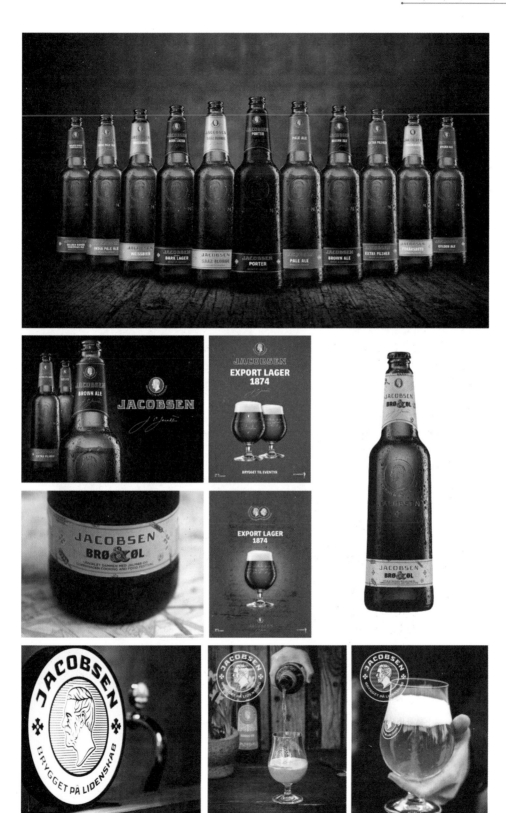

图 5-27 嘉士伯集团旗下啤酒品牌包装设计应用

下面介绍不同国家特色纹样和色彩如何赋予酒类产品独特的文化魅力。

1. 法国：浪漫的色彩交响曲

法国葡萄酒以深厚的历史和精致的品质闻名于世。在酒瓶的设计上，可以看到波尔多红、勃艮第金等标志性色彩，它们如同法国国旗的颜色，代表着激情与丰收。瓶身上细腻的纹样往往描绘了葡萄藤和复杂的花纹，这些图案不仅展现了法国艺术的精细，也传达了法国人对生活的热爱和对美的追求，如图 5-28 所示。

图 5-28　法国葡萄酒的包装设计

2. 日本：极简主义的静谧之美

日本酒类产品的包装设计，如清酒和梅酒，往往采用简洁的线条和素雅的色彩。白色与木色的结合，以及浮世绘风格的图案，体现了日本文化中的极简主义和对自然的崇敬。这些设计不仅让人联想到日本的樱花和富士山，也反映了日本文化中追求和谐与平静的精神，如图 5-29 所示。

图 5-29 日本酒类的包装设计

3. 墨西哥：热情的色彩盛宴

墨西哥的龙舌兰酒以烈性和独特的饮用方式而闻名。其包装设计通常采用鲜艳的绿色、红色和黄色，这些颜色不仅代表了墨西哥国旗，也是对墨西哥热情和节日气氛的一种体现。瓶身上的纹样可能包括传统的骷髅头、仙人掌或玛雅文化的图腾，这些都深刻表达了墨西哥文化的活力与传统，如图 5-30 所示。

图 5-30 墨西哥的龙舌兰酒的包装设计

4. 苏格兰：古典与现代的融合

苏格兰威士忌的包装设计往往融合了传统与现代元素。深棕色的木质瓶身、金色或银色的标签，以及复杂的家族徽章和地理标志，都是对苏格兰悠久历史的致敬。同时，现代设计元素的加入，如简约的线条和几何图形，展现了苏格兰文化的创新精神，如图 5-31 所示。

图 5-31　苏格兰威士忌的包装设计

▶ 5.4.5　食品包装设计应用案例

在现代快节奏的生活中，人们常常因为工作忙碌而忽略了对家乡的思念。然而，当一种熟悉的味道在舌尖上轻轻拂过，那份深藏心底的乡愁便会瞬间被唤醒。食品包装，作为连接产品与消费者的桥梁，其设计不仅承载着保护食品的功能，还是传递文化和情感的重要媒介。因此，将地方特色的食材图案和民俗图腾融入食品包装设计，不仅能够吸引消费者的目光，还能唤起他们对家乡味道的深切怀念，如图 5-32 所示。

图 5-32　食品包装设计应用案例

　　地方特色的食材图案能够直观地展现产品的原材料来源。每个地区都有独特的食材，这些食材往往与当地的气候、土壤和历史文化紧密相连。例如，云南的火腿、四川的辣椒、江南的桂花等，都是具有鲜明地域特色的食材。将这些食材的图案设计在包装上，不仅能让消费者一眼识别出产品的地域属性，更能激发他们对家乡风土人情的记忆，如图 5-33 所示。

图 5-33　地方特色的包装设计

　　民俗图腾是地方文化的精髓所在。中国的民族文化博大精深，每个民族都有自己的传统图腾，如苗族的银饰花纹、藏族的经幡图案、彝族的火把图腾等。这些图腾不仅美观，还蕴含着深厚的文化内涵和历史故事。将这样的图腾应用于食品包装，不仅能增加产品的文化价值，还能触动消费者的情感，让他们在品尝美食的同时，也能感受到一种文化上的归属感和自豪感，如图 5-34 所示。

图 5-34　具有民俗图腾的包装设计

　　创意的食品包装设计还能促进产品的市场推广。在众多同质化严重的产品中，一个具有地方特色的包装设计能够让产品脱颖而出，成为市场上的亮点。这不仅能吸引本地消费者的注意，还能吸引外地游客的兴趣，成为他们购买带回家的伴手礼。通过这样的方式，地方特色的食品包装不仅促进了产品的销售，还间接推动了当地文化的传播，如图 5-35 所示。

图 5-35 食品包装设计的创意

食品包装设计应注重细节的处理和材质的选择。一个好的包装设计不仅要在视觉上吸引人，还要在触感上给予人舒适的体验。选择环保的材料，结合精致的印刷工艺，可以让包装本身成为一种艺术品，增加消费者的收藏欲望，从而提升品牌的忠诚度。

▶ 5.4.6 文创用品包装设计应用案例

文创用品的包装设计首先是一种艺术创作。设计师需要运用色彩、图案、文字等多种元素

创造出独特的视觉效果。这种艺术性不仅体现在外观上的美感，还体现在对文化元素的深刻理解和巧妙运用。例如，采用传统的中国水墨画风，结合现代设计理念，可以设计出既有东方韵味又不失时尚感的包装，如图 5-36 和图 5-37 所示。

图 5-36　文创用品包装设计应用案例

图 5-37　文创用品包装设计应用案例

第6章
品牌形象设计的优秀案例

6.1 古驰（Gucci）的品牌设计演变

意大利著名时装品牌 古驰（Gucci）由古驰奥·古驰（Guccio Gucci）于 1921 年在佛罗伦斯创办，其产品包括时装、皮具、皮鞋、手表、领带、丝巾、香水、家居用品及宠物用品等。2019 年 6 月 20 日，Gucci 中国地区的一些社交媒体平台（微博和微信）开始换上重叠双 G 图标，如图 6-1 所示。

图 6-1　古驰早期标志

1933 年，Guccio Gucci 的儿子 Aldo Gucci 继承家族生意时，该公司才算正式进入运营。但直到此时还没有任何可以代表 Gucci 的标志，如图 6-2 所示。

图 6-2　古驰的手工作坊

Aldo 在开始着手为品牌设计标志时，将父亲 Guccio Gucci 的首字母组合成了双 G 设计，如图 6-3 所示。

为了避免 Gucci 标志与其他品牌雷同，Gucci 的标志最常见的组合方式是将"Gucci"放置在双 G 图标的上方，如图 6-4 所示。

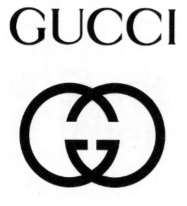

图 6-3　Aldo 时期的古驰标志

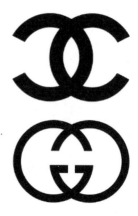

图 6-4　新版的古驰标志

多年来，Gucci 的标志始终向创始人 Guccio Gucci 致敬，不过，随着时间的推移，双 G 图标也衍生出很多不同的版本，如图 6-5 和图 6-6 所示。

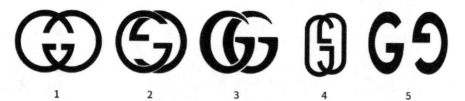

Gucci 五个不同版本的双 G 标

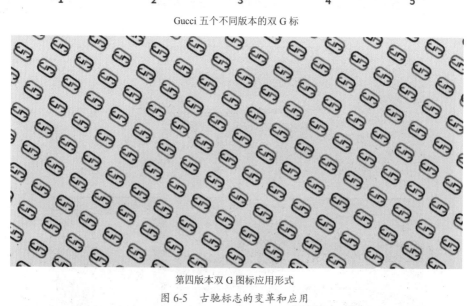

第四版本双 G 图标应用形式

图 6-5　古驰标志的变革和应用

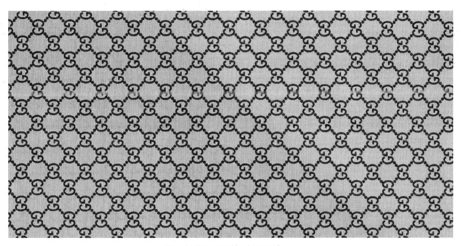

第五版本双 G 图标应用形式

第五版本双 G 图标应用形式

图 6-6　古驰的面料花纹

颜色方面，Gucci 标志在历史上最常用的是黑色，因为黑色看起来更引人注目，如图 6-7 所示。

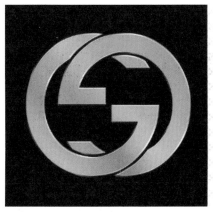

图 6-7　古驰标志的应用

然而，在过去的十多年时间里，设计师更多使用金色和银色作为标志的主色，这两种颜色不仅是一种时尚的颜色，也是财富、奢侈的象征，如图 6-8 所示。

图 6-8　古驰品牌产品

6.2　宝马（BMW）的品牌设计演变

如何一眼认出豪华品牌汽车宝马？路人一般会根据如下 3 要素：蓝天白云标志、双肾型进气格栅、天使眼大灯。当然，内行人士还会说出一个比较冷门的"霍夫迈斯特"弯角。1961年亮相的宝马 1500 型号，C 柱前缘首次出现"霍夫迈斯特"弯角，如图 6-9 所示。

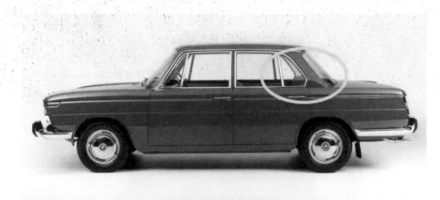

图 6-9　宝马"霍夫迈斯特"弯角

2021 年 3 月，宝马将新设计的蓝天白云标志更换到了官网上，如图 6-10 所示。

图 6-10　宝马的新标志

图 6-11 所示为宝马的车标。在过去百年历史长河
中，宝马共迭代了 5 次车标。对任何一个品牌来说，
每一次标志变换，都蕴含着新寓意。

1. 1917 年，宝马标志诞生

宝马标志的诞生，并非从无到有的创新，而是在
原有标志的基础上演变而来的。1917 年，宝马公司
进化的一个重要原身，拉普（Rapp）公司重组为巴伐
利亚发动机制造有限公司（Bayerische Motoren Werke

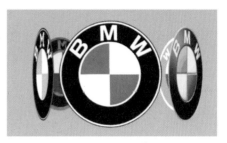

图 6-11　宝马的车标

AG，BMW）。原 Rapp 公司的图标如图 6-12（a）所示。诞生的新公司的图标如图 6-12（b）
所示。

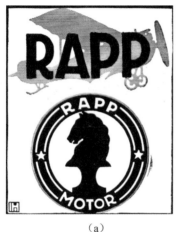
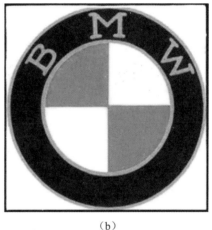

（a）　　　　　　　　　　　　　　　　（b）

图 6-12　宝马的早期标志

新成立的 BMW 公司，沿用了拉普公司标志上的"圆
形、黑边"元素，将"RAPP"改为"BMW"，对字体样式
进行了更改，并将象征拉普公司的一匹黑马改为蓝白相间
图案。

百年前，宝马总部就设在德国巴伐利亚州慕尼黑。标
志中的"蓝天白云"灵感的由来，源自巴伐利亚州旗帜的
颜色，如图 6-13 所示。

宝马以此作为一种象征，彰显其纯正的巴伐利亚血
统，如图 6-14 所示。

图 6-13　巴伐利亚州的旗帜

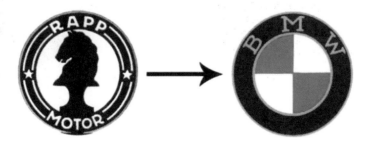

图 6-14　宝马车标的来源

2.1933 年，标志第一次更改

1928 年，宝马推出了旗下第一款汽车——Dixi 3/15 PS DA 1。

宝马公司不太愿意承认它是真正意义上的宝马汽车——因为这是英国奥斯丁汽车公司授权生产的"贴牌"车型，这段黑历史比宝马以生产民用炊具为生还见不得光。

不过，Dixi 3/15 PS DA 1 仍然是第一款带有宝马标志的汽车，如图 6-15 所示。

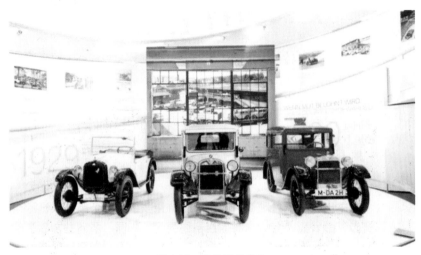

图 6-15　宝马早期产品

虽然这个标志寿命很短，只在这一款车型出现过，但在它有限的生命里，却缔造了一个至今为人津津乐道并愿意相信的故事。

1929 年，在一次广告宣传中，宝马将其标志与飞机螺旋桨结合在一起，商标中的圆形蓝白格至此有了新的诠释——旋转的螺旋桨，昭示着宝马汽车在发动机领域的领先实力。

1933 年，随着宝马与奥斯丁汽车的代工合约到期，宝马决定自主研发设计，由此宝马历史上第一款重磅车型——303 车型横空出世。

这台车一不小心成了经典，有着宝马传承至今的 3 个印记——"蓝天白云"标志、"双肾"进气格栅，以及宝马用 3 位数字命名车型名称的老习惯，如图 6-16 所示。

新标志在原有基础上，采用了更粗的金色线条和 BMW 字体，看起来更为富气雍雅，映衬出品牌的豪华形象定位，如图 6-17 所示。

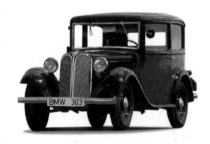

图 6-16　宝马 303 车型

图 6-17　金色线条的 BMW 字体

3.1953 年，宝马标志第二次更改

1953 年，宝马对标志进行了第二次修改。在此之前，宝马对旧版本标志在设计标准上没有非常严格的规范。

　　虽然内圆的"蓝天白云"未曾变过，但 BMW 字体颜色、尺寸、双圆边框粗细及色调没有明确统一。

　　宝马公司产品设计人员可以在标志"模板"上进行细节调整，使得当时的标志种类非常繁杂。所以，宝马干脆重新设立了一个全新标准。

　　新标志完全放弃了金色的双圆边框与字母，统一换成白色，并弱化了边线效果。BMW 字母也改为白色，字体样式更为清爽。"蓝天白云"中的蓝色色调也有所调整，变成浅蓝色，如图 6-18 所示。

　　全新标志赋予宝马汽车全新的含义。"土豪金"弃用后，年轻化的品牌形象呼之欲出。届时，宝马从生产日用炊具缓过劲来。新的标志＋新的车型——全新旗舰车型宝马 502（如图 6-19 所示）和 501——在豪华车市场重新获得了巨大成功。

图 6-18　宝马 1953 年的标志

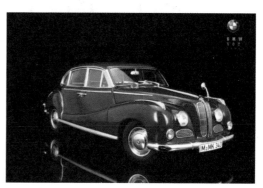

图 6-19　宝马 502 车型

　　这里有一段插曲。

　　"二战"后，在德国进行战争赔偿时，宝马汽车的工厂和技术被英、苏瓜分。位于图林根州的艾森纳赫工厂归属苏联。

　　苏联接手后，将其更名为"苏维埃 Awtowelo 公司艾森纳赫 BMW 工厂"，生产的汽车全部沿用了宝马的名称和商标，如图 6-20 所示。

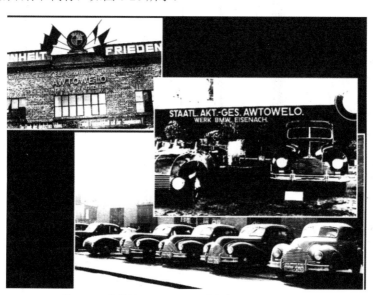

图 6-20　苏维埃 Awtowelo 公司艾森纳赫 BMW 工厂

1952 年，苏联将艾森纳赫工厂转交给东德政府。东德政府将这座工厂命名为艾森纳赫发动机公司（Eisenacher Motorenwerk，简称 EMW）。该公司生产宝马在战前设计的车型，并悬挂"红白格子"标志。

就这样，宝马历史上某些车型演绎了悬挂"红天白云"的插曲。

这种情况一直延续到 1955 年。但它与宝马自身并无关联，宝马总部早已宣布与艾森纳赫工厂割裂。1956 年，EMW 推出原创品牌瓦特堡（Wartburg），后因产品技术老旧而遭到市场淘汰，如图 6-21 所示。

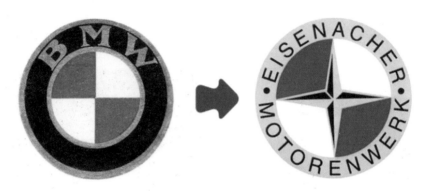

图 6-21　艾森纳赫发动机公司标志

4. 1963 年，标志第三次更改

20 世纪五六十年代，宝马产品线逐渐丰富，既有 502、503、507 系列高端豪华车型，也有 Isetta、宝马 600 这种国民级小车。

高端车型难以售出，低端车型利润稀薄，宝马面临着兼并危机。关键时刻，宝马力挽狂澜。1960 年，"New Class"项目成立后，宝马根据当时市场上中产阶级消费者没有太多车型选择，决定将新车型定位于奔驰和大众之间的中型轿车。

1962 年，更符合市场需求，更简练现代的四门三厢中型轿车宝马 1500 实现量产，未上市预售订单就漫天砸来，如图 6-22 所示。

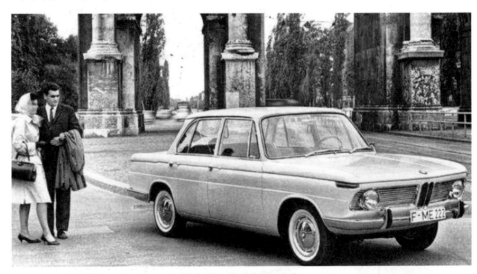

图 6-22　宝马 1500 型号

随着"New Class"项目展开，新车型战略稳步推进。1963，宝马标志也迎来第三次更改。老标志中的淡蓝色扇形部分重新改回天蓝色，略显过时的字体替换后更简洁大方。最终呈现出一版更为年轻化、现代化的标志，如图 6-23 所示。

5. 1997 年，标志第四次更改

宝马在"New Class"项目启动后，有了坚实的物质基础，终于迎来了长达半个多世纪的辉煌发展。

图 6-23　宝马现代化的标志

这段时间，3 系、5 系、6 系、7 系、M 系列及赛车运动蓬勃发展。宝马凭借出色的产品策略和品牌策略，不仅多款重磅车型问世，并成功为品牌和车型注入"豪华与运动"的基因。1972 年，第一代宝马 5 系（E12）在法兰克福车展正式亮相。1975 年，代号为 E21 的第一代 3 系面世，如图 6-24 所示。

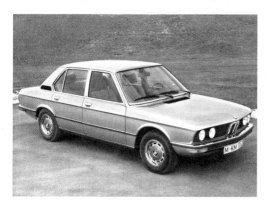

图 6-24　宝马各系列产品

1977 年，初代宝马 7 系面世，如图 6-25 所示。

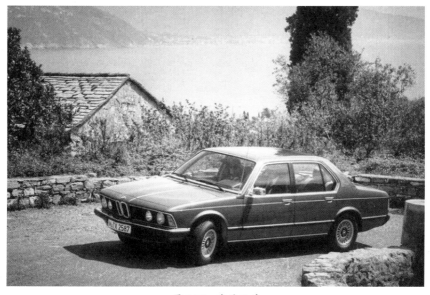

图 6-25　宝马 7 系

1997 年，宝马根据战略发展，第四次更改标志。在原有标志基础上，新标志保留了之前的设计，但增添了三维立体效果，显得更加动感和现代化，更符合宝马主张的纯粹驾驶乐趣，如图 6-26 所示。

6. 2020 年，标志第五次更改

2020 年，标志更换首次出现于新能源车型——全新纯电动车 i4。在新能源汽车逐渐成为主角之时，此举寓意不言而喻——电动化的开端，全新未来的开端，象征着宝马对于未来移动出行和驾驶乐趣的重要关注。新标志整体风格设计扁平化，更纯粹和简洁，如图 6-27 所示。

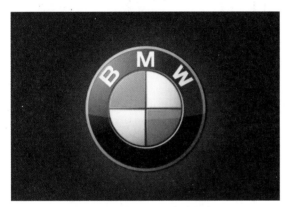

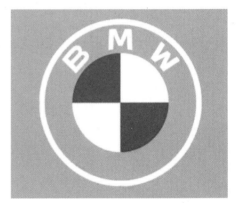

图 6-26　宝马 1997 年的标志　　　　　　　　　　图 6-27　宝马 2020 年的标志

此次标志更改最富历史感的变化是，舍弃了拥有百年历史的黑环。官方宣称，这意味着宝马对年轻的购车者更加开放和透明，更好地实现数字化转变。

去掉立体化效果，也颠覆了自 1997 年以来的经典造型。更纯粹的白色边框和更清澈的"蓝天白云"，视觉效果也更悦目，如图 6-28 所示。

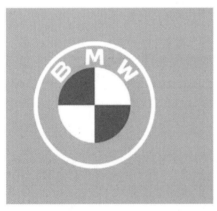

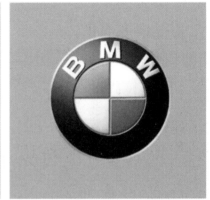

图 6-28　标志风格对比

宝马还更新了其 M-Performance 和 i 系列品牌标志，同样扁平化、简洁化。作为成功的汽车品牌，宝马公司如今不只是一家汽车公司，也不仅只有宝马一个品牌。其成为一家以高级轿车为主导，并生产飞机引擎、越野车和摩托车的企业集团。旗下另两个汽车品牌——MINI 和劳斯莱斯也非常出名。

标志的每次变化，都可以看到宝马变革发展的决心和野心。这次时隔五分之一世纪更换标志，蓝天白云会再次带来怎样的改变呢？将答案留给时间吧，如图 6-29 所示。

图 6-29 宝马 M 系列和 i 系列的标志

6.3 可口可乐（CocaCola）的品牌设计演变

可口可乐（CocaCola）标志，如图 6-30 所示。与其他众多拥有超过百年荣耀历史的品牌相较，可口可乐的标志自诞生之日起便几乎保持了其独特的一致性（尽管在某些国家存在例外），它以一种独特的字体，跨越世代，赢得了人们的深深认同。

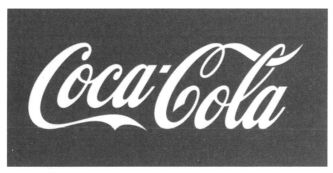

图 6-30 可口可乐标志

可口可乐之所以伟大，原因众多：

• 它的标志性专利红色与白色相映成趣，形成醒目的对比。

• 其独特的可变笔画字体，呈现出不同粗细的变化。

• 字母间的巧妙连接。

"可口可乐"这一品牌名中，"可口可乐" 4 个字的视觉节奏明显优于单纯的"可乐"二字，且字母的轻微倾斜（斜体）增添了动感。

使用的书法风格令人赏心悦目，在某种程度上唤起了人们对儿童书法的记忆，赋予了品牌一种纯真、优雅、真挚而独特的质感，使其成为亲和且温馨的书法字体。虽然这些主观感受在很大程度上受到了我们自幼观看的关于可口可乐的广告的影响，但这依旧是一个强大而独具特色的品牌设计。

其中，最真实、最引人注目的特点是 "ces" 的连接方式，尤其是代表可乐的 "C"，因为它与 "ele" 交织在一起，形成了一条线，与下方第一个 "C" 的另一条 "尾巴" 平行。

可口可乐的经典商标诞生于 1885 年，出自弗兰克·梅森·罗宾逊之手。该商标采用了一

种名为斯宾塞体的字体，这种风格在 1850—1925 年在美国广受欢迎。标志中的文字风格与一种被称为"可口可乐体"的字体极为相似，有时也可采用"洛基可乐体"作为替代，如图 6-31 所示。

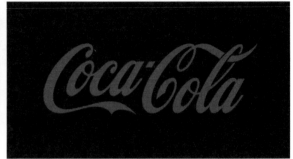

图 6-31　洛基可乐体

可口可乐是源自美国的知名碳酸饮料品牌，由乔治亚州亚特兰大的可口可乐公司生产。在标志设计上，"可口可乐"字体已成为品牌的标志性元素之一，体现了产品的独特性和经典魅力。

可口可乐最初于 1886 年在亚特兰大的一间小型药店开始销售，当时的日均销售量仅为 9 瓶。如今该品牌每天的销量高达惊人的 13 亿件，如图 6-32 所示。

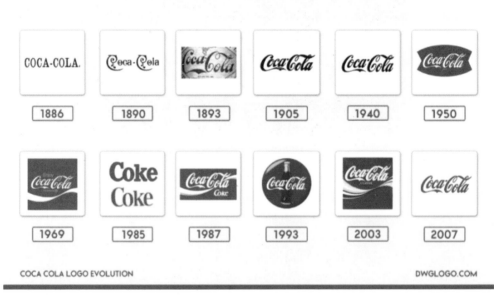

图 6-32　可口可乐的标志演变

1886 年，可口可乐的故事起源于亚特兰大市，当时一位名叫约翰·S·彭伯顿的药剂师创造了一款糖浆配方，这款甘甜且具有提神效果的饮料不久后便在苏打水喷泉中亮相。

1891 年，另一位药剂师 Asa G. Candler 收购了这一品牌并进行了注册。到了 1897 年，可口可乐已在美国各地广受欢迎，并在同年首次实现了海外出口。

田纳西州的律师本杰明·托马斯与约瑟夫·怀特黑德于 1899 年成功说服 Candler 授予他

们装瓶权。他们建立的装瓶体系一直延续至今，包括授权给当地公司制造、分销及销售由可口可乐提供的基础配方产品，如图 6-33 所示。

1915 年，为了创造一种标志性的包装设计，举行了一场装瓶厂竞赛。亚历山大·萨缪尔森（Alexander Samuelson）设计的"轮廓瓶"在比赛中脱颖而出，其设计至今仍被认为是全球最广为人知的商业图标之一，75 年后的今天，这款瓶子依旧是消费品领域最为人熟知的设计。这个独特的可口可乐瓶形象已经深深融入消费者的心中，与美好时光紧密相连，成为家庭和朋友庆祝时刻的象征。

1919 年，欧内斯特伍德拉夫公司与坎德勒和洛格公司合并，成立了埃尔内戈西奥特拉斯拉格拉蒙迪亚尔，即我们今日所熟知的可口可乐公司家族的一部分。

1923 年，成立了可口可乐出口公司（Coca-Cola Export Corporation），旨在扩展装瓶系统至全世界。

图 6-33　可口可乐早期海报

1931 年，一个专门机构成立，其目的是将这一体系扩展到全球其他地区，如图 6-34 所示。

图 6-34　可口可乐汽水瓶造型的演变

1929 年，首台几乎全自动的金属制冰箱"冰 -O"问世。尽管它体积庞大、使用不便且消耗大量冰块，但相较于之前的各类冷藏设备——从原始的木桶到装有支腿和镀锌铁皮的木箱——无疑是一项巨大的进步。

1929—1934 年，格拉斯哥公司赢得了设计一种新型冰箱的竞赛，该设计考虑了绝缘效果、蒸汽密封、金属板材质、镀锌和镀铬等重要因素。经过多年的发展，到 1934 年，"可口可乐红冷却器"正式推出，标志着自动售货机时代的开端。直至今日，自动售货机系统已经高度发展，配备了照明正面、能够复述短语和使用卡片及磁性等技术，如图 6-35 所示。

图 6-35　可口可乐的新型冰箱

1945 年，在第二次世界大战期间，向全球各地士兵供应可口可乐的目标已经明确。在这个时期，一种专为战争设计的容器——后来影响深远的可口可乐罐诞生了。"Coca-Cola"这一名称于 1945 年正式注册为商标，这个名字自 1941 年起便开始在广告中被使用。

1955 年，伍德拉夫在 1955 年卸下公司总裁职务，将可口可乐打造成了一个大众饮料品牌。

1960 年，美国商标局决定将轮廓瓶设计在主注册处按商标类别进行注册，这在当时是一个非同寻常的决定。

到了 2000 年，可口可乐在西班牙市场上广受欢迎，约 60% 的西班牙人声称可口可乐是他们最喜爱的软饮料品牌。

历经 120 年，那份绝密的配方终究成为历史。这是一个标志性的时刻，如图 6-36~ 图 6-38 所示。

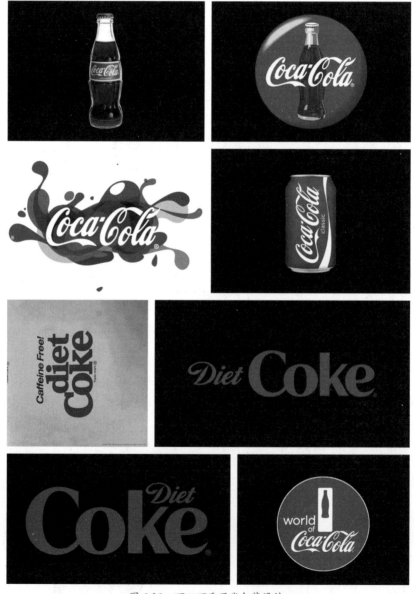

图 6-36　可口可乐现代包装设计

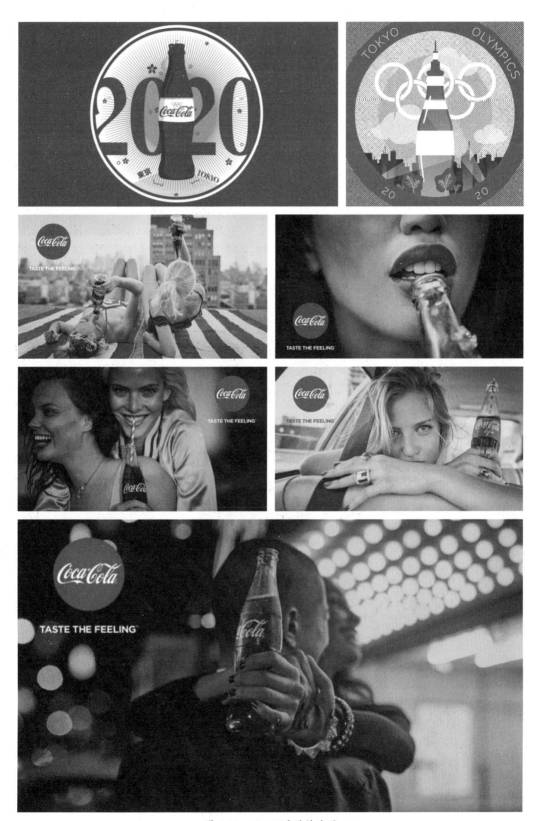

图 6-37 可口可乐设计应用

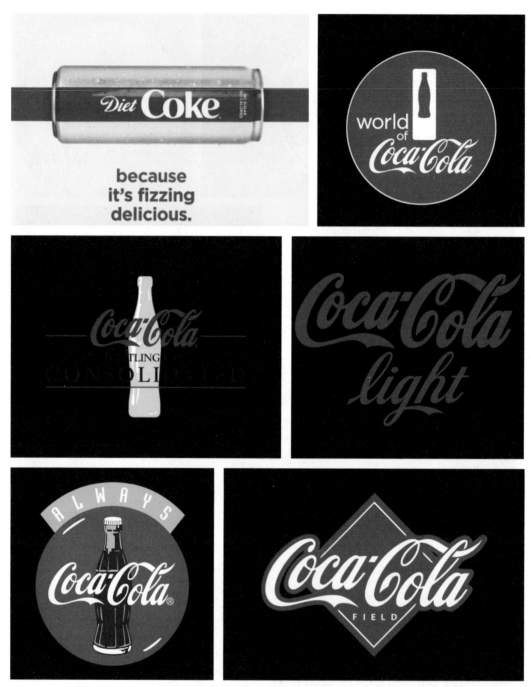

图 6-38　可口可乐标志应用

6.4　星巴克（Starbucks）的品牌设计演变

星巴克（Starbucks）是一家起源于美国的全球知名连锁咖啡品牌，自 1971 年成立以来，已发展成为全球最大的咖啡连锁企业之一。这家享誉国际的咖啡巨头的总部设于美国华盛顿州

的西雅图市。在其旗下，顾客可以享受到超过 30 种精选的世界级咖啡豆、匠心独运的手工调制浓缩咖啡及多样化的冷热咖啡饮品。此外，星巴克还提供新鲜出炉、令人垂涎的糕点和一系列食品，以及琳琅满目的咖啡机、咖啡杯等相关商品，为全球消费者带来了无尽的味觉享受和优雅的生活方式，如图 6-39 所示。

图 6-39　星巴克品牌

霍华德·舒尔茨不仅是星巴克的董事长和首席战略官，还是这个全球咖啡帝国的灵魂人物。他于 1952 年出生于纽约布鲁克林区的一个普通家庭，后来在北密歇根大学完成了自己的学业。舒尔茨的职业生涯始于 1975 年，当时他加入了施乐公司（Xerox），并在那里积累了宝贵的销售和管理经验。

1982 年，舒尔茨的目光转向了初出茅庐的星巴克，他很快就被任命为市场部和零售部经理。然而，由于对咖啡文化的浓厚兴趣，舒尔茨于 1986 年离开了星巴克，开设了自己的第一家咖啡店。不过，他对星巴克的愿景并未就此熄灭。1987 年，舒尔茨领导了一个投资者团队，成功地收购了星巴克公司，并开始着手实现其全球扩张的梦想。

到了 1992 年，随着星巴克在美国的成功上市，舒尔茨和他的团队将品牌推向了新的高度。此后，星巴克在全球范围内迅速扩张，1999 年进入中国市场，这是星巴克在美国本土之外最重要的战略举措之一。在中国，星巴克不仅快速扩张了门店网络，还致力于培养消费者的咖啡文化，使其成为在美国以外最大的国际市场。

舒尔茨的商业智慧和对品牌的深刻理解使他获得了巨大的成功和财富。2006 年，他的身家超过了 10 亿美元，成功跻身《福布斯》400 富豪榜，从而确认了他在商界的显赫地位。舒尔茨不仅是一位商业巨头，也是星巴克文化和哲学的传播者，他的影响力远远超出了咖啡行业本身。图 6-40 所示为星巴克的标志设计演变。

图 6-40　星巴克的标志设计演变

在星巴克的设计中，颜色的使用是传达品牌信息和吸引消费者注意的重要手段。颜色不仅能影响人们的情绪和感受，还能反映季节趋势和文化背景，如图 6-41 所示。

品牌绿色是一种常用的颜色，它通常与自然、健康和环保等概念相关联。无论季节如何变化，品牌绿色都应该在设计中占有一席之地。它可以用于强调品牌的可持续性，或者作为警报

或重要信息的标记。

例如，在夏季，大多数颜色都是明亮和活泼的，品牌绿色可以作为一个平静和舒缓的元素，平衡整个设计。在冬季，当大部分颜色都是冷色调时，品牌绿色可以提供一种暖和和希望的感觉。

总的来说，虽然颜色的趋势会随着季节而变化，但是品牌绿色应该始终存在，以保持品牌的一致性和识别度。同时，它也可以用来引导消费者的注意力，突出重要的信息或产品特性。

图 6-41　星巴克的季节趋势

在星巴克的品牌设计中，字体设计确实扮演了至关重要的角色。品牌通过其独特的字体风格传达了其核心价值观和品牌特性，同时也增强了品牌的可识别性。

1. 品牌识别

星巴克使用的字体称为 Sodo Sang，这是一种专为星巴克设计的定制字体。这种字体有着类似手写的温暖和流畅性，与品牌的友好、轻松的氛围相契合。该字体在标志、菜单板、广告及包装上广泛使用，确保了一致的品牌形象。

2. 强调信息

字体大小、粗细和颜色的运用可以突出重要的信息或产品特性。例如，新产品或特别促销可能会用更大的字体或加粗来吸引顾客的注意力。在菜单设计中，不同层次的字体大小可以帮助顾客快速区分不同类型的饮品。

3. 情感连接

字体设计不仅是文字的视觉表现，还包含了情感交流。星巴克的字体给人温馨、亲切的感觉，这有助于建立顾客与品牌之间的情感联系。

4. 文化表达

通过字体设计，星巴克还传达了其对咖啡文化的尊重和对原产地的承诺。例如，在一些特殊场合或节日活动中，星巴克会适当调整其字体设计，以融入特定的文化元素。

5. 市场营销

字体也是品牌营销战略的一部分。在不同的市场和地区，星巴克可能会对其字体进行微调，以适应当地语言和文化的特点。

6. 一致性与变化

尽管保持品牌一致性非常重要，但星巴克也会根据不同的广告活动和季节变化适度调整字体的使用，以保持品牌的新鲜感和相关性。

字体设计是星巴克品牌策略的核心组成部分，它帮助公司在全球范围内建立了一个连贯且易于识别的品牌形象。通过精心设计的字体，星巴克成功地传达了其品牌理念，并在消费者心中留下了深刻的印象，如图 6-42 和图 6-43 所示。

图 6-42　星巴克的字体设计

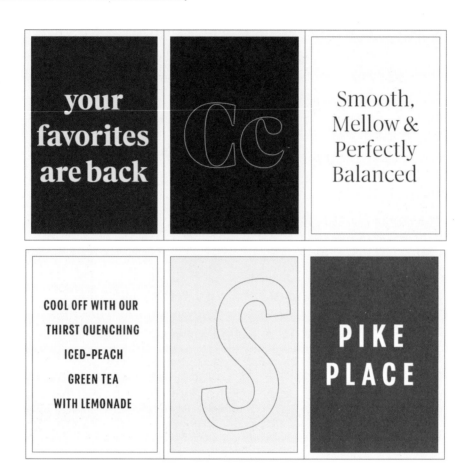

图 6-43　星巴克的字体设计应用

通过艺术家之手的层层堆叠和叙述，插图使咖啡产品栩栩如生，这种做法已经延续了数十年。我们对待插图的方法植根于我们的品牌和传统，并且随着潮流而不断发展。内容应该以某种方式与咖啡或我们的传统联系起来。在插图中可以使用质地、照片拼贴、构图和图形细节来营造定制感。虽然品牌绿色不必在每幅插图中都出现，但在设计环境时应该考虑到它的存在。

星巴克要求设计师在创作插图时既要保持品牌的传统，又要与时俱进，同时确保设计与咖啡产品或品牌遗产有所联系，并且在视觉效果上要有质感和个性化的设计元素，同时考虑品牌颜色的恰当运用，如图 6-44~图 6-46 所示。

图 6-44　星巴克的图形设计

图 6-45 星巴克的图形设计应用

图 6-46 星巴克的产品设计应用